2014年浙江省社科联立项课题
"基于田野调查视阈的浙东民间吹打乐研究"（2014B0878）成果

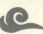

非物质文化遗产研究与保护丛书

浙东民间吹打乐研究

FEIWUZHI WENHUA YICHAN YANJIU YU BAOHU CONGSHU

丁丽君 / 著

苏州大学出版社
Soochow University Press

图书在版编目(CIP)数据

浙东民间吹打乐研究 / 丁丽君著. —苏州：苏州大学出版社，2016.12
（非物质文化遗产研究与保护丛书）
ISBN 978-7-5672-2031-7

Ⅰ.①浙… Ⅱ.①丁… Ⅲ.①浙东吹打－民间音乐－研究 Ⅳ.①J632.755

中国版本图书馆 CIP 数据核字(2016)第 323649 号

浙东民间吹打乐研究
丁丽君　著
责任编辑　储安全　薛华强

苏州大学出版社出版发行
（地址：苏州市十梓街 1 号　邮编：215006）
苏州工业园区美柯乐制版印务有限责任公司
（地址：苏州工业园区娄葑镇东兴路 7-1 号　邮编：215021）

开本 700 mm×1 000 mm　1/16　印张 14.25　字数 222 千
2016 年 12 月第 1 版　2016 年 12 月第 1 次印刷
ISBN 978-7-5672-2031-7　定价：42.00 元

苏州大学版图书若有印装错误，本社负责调换
苏州大学出版社营销部　电话：0512-65225020
苏州大学出版社网址　http://www.sudapress.com

目 录

绪 论 ……………………………………………………………（001）

第一章 概念阐释与研究叙事 ……………………………（006）
 第一节 概念阐释 ………………………………………（006）
 第二节 研究叙事 ………………………………………（011）

第二章 自然环境与人文生态 ……………………………（018）
 第一节 自然环境 ………………………………………（018）
 第二节 人文生态 ………………………………………（022）

第三章 田野调查与个案举要 ……………………………（034）
 第一节 奉化吹打 ………………………………………（034）
 第二节 宁海锣鼓 ………………………………………（040）
 第三节 象山锣鼓 ………………………………………（044）
 第四节 余姚锣鼓 ………………………………………（049）
 第五节 镇海锣鼓 ………………………………………（053）
 第六节 舟山锣鼓 ………………………………………（058）
 第七节 嵊州吹打 ………………………………………（062）

第四章 代表传承人与传承曲目 …………………………（068）
 第一节 代表传承人 ……………………………………（068）
 第二节 传承曲目 ………………………………………（094）

第五章　音乐分析与社会形态 ……………………………（177）
　　第一节　音乐分析 ………………………………………（177）
　　第二节　社会形态 ………………………………………（184）

第六章　经济供养与保护现状 ……………………………（187）
　　第一节　经济供养 ………………………………………（187）
　　第二节　保护现状 ………………………………………（191）

第七章　存在问题与发展策略 ……………………………（202）
　　第一节　存在问题 ………………………………………（202）
　　第二节　发展策略 ………………………………………（208）

守望的坚持：绿叶对根的情意 ……………………………（213）

参考文献 ……………………………………………………（217）

后记 …………………………………………………………（221）

绪 论

近年来,我国的非物质文化遗产保护工作在"政府主导"和社会各界的广泛参与下,在政策法规制定、保护工作规划、普查工作开展、名录体系建设、保护机制完善、保护政策落实,以及信息化保护和宣传教育等方面都取得了显著的成效。先后颁布了《关于加强我国非物质文化遗产保护工作的意见》(国务院办公厅,2005)、《国家非物质文化遗产保护专项资金管理暂行规定》(财政部、文化部,2006)、《国家级非物质文化遗产保护与管理暂行办法》(文化部,2007)、《国家级非物质文化遗产项目代表性传承人认定与管理暂行办法》(文化部,2008)、《中华人民共和国非物质文化遗产法》(全国人大常委会,2011)等政策性文件和法律法规,启动了《中国人类口头和非物质遗产的认证、抢救、保护和研究工程》(2002)、《中国民族民间文化保护工程》(2003)、《中国民间文化遗产抢救工程》(2003)、《濒危音响档案数字化》(2003)、《中国民间文化杰出传承人调查、认证和命名》(2005)等项目,对于推动我国非物质文化遗产保护起到了指导性意义和政策保障的作用。

截至 2011 年,我国设立了《闽南文化生态保护实验区》《徽州文化生态保护实验区》《热贡文化生态保护实验区》《羌族文化生态保护实验区》《客家文化(梅州)生态保护实验区》《武陵山区(湘西)土家族苗族文化生态保护实验区》《海洋渔文化(象山)生态保护实验区》《晋中文化生态保护实验区》《潍水文化生态保护实验区》《迪庆文化生态保护实验区》等国家级民族文化生态保护区,普查出 87 万项非物质文化遗产资源,已有

7万项进入各级保护名录。其中国家非物质文化遗产名录1028项、省级非物质文化遗产名录7109项、地市非物质文化遗产名录18186项、县级非物质文化遗产名录53776项。已经公布和确立三批共1488名国家级非物质文化遗产项目代表性传承人,6332名省级非物质文化遗产项目代表性传承人……可以说国家+省+市+县的四级非物质文化遗产保护名录体系已经建成,形成了较为完备的非物质文化遗产保护机制。

近年来,有多个地方的吹打乐相继被列为非物质文化遗产保护项目,表明吹打乐得到国家政府的重视,迎来了发展的新机遇。吹打乐是中国传统器乐乐种,指由吹奏乐器、打击乐器演奏的音乐,民间有"鼓吹乐""锣鼓乐"等称谓。中国的民间吹打乐历史悠久、内容丰富、形式多样、分布广泛,在民众的生产生活实践和社会文化事业的建设中发挥着独特的功能作用,是我国非物质文化遗产的重要组成和重要表现。

浙东民间吹打乐,也称"浙东锣鼓"。自春秋战国时期产生以来,便以其鲜明的地域特色、丰富的演奏内容、多样的表演形式深受民众喜爱,在民间广为流传,形成了风格独特的文化传统。无论是作为一种社会文化现象,或是作为一种音乐类别,浙东民间吹打乐始终伴随着浙东地域人民的生活与思想感情不断繁衍、传承和发展。然而,近代以来,随着西方文化艺术观念的冲击、社会战争与"文化革命"的影响,以及全球化、现代化、信息化的浪潮,浙东民间吹打乐这一有着深厚历史积淀的文化遗产面临着严峻的挑战,有的荒腔走板,有的濒临失传。不论从非物质文化遗产保护的角度看,还是从民族音乐学的研究视阈说,对浙东区域长期以来由其共有的、特殊的民族属性、风俗习惯、语言特征、文化背景、经济条件、生存方式等,所形成的吹打乐文化现象、乐器和器乐、音乐作品与表演方式、场合范围、音乐家群体、个体音乐实践、音乐思想生成、发展和变迁做系统深入的研究有着重要的理论价值和实践意义。

本课题以浙东民间吹打乐为对象,在梳理总结前人研究成果的基础上,结合田野调查,取活态现状的视角切入,综合运用文献法、调查法、历史分析法等,从历史与现状、本体分析与文化解读入手,对浙东民间吹打

乐艺人及传承人情况、主要活动内容、主要活动方式与重要活动项目、民间吹打乐的技艺传承方式（师续、父子、父婿、乐师等）、民间吹打乐收藏乐器、乐谱和其他资料、民间吹打乐的艺术成就（对乐种传承中的贡献、对浙江省音乐文化的贡献及对国内外的影响）等方面展开系统的研究；立足于历史文化的整体背景，围绕浙东鄞州（原鄞县）、奉化、象山、宁海、余姚、镇海、舟山以及嵊州等地吹打乐的历史渊源、发展脉络、班社艺人、活动范围、传承曲目、经济供养、传承现状以及发展保护等进行深入的考察；梳理浙东吹打乐的乐种属性和音乐本体特征，解读浙东吹打乐的历史发展轨迹及其在社会结构中呈现的动态特征，分析判断浙东吹打乐的社会定位和生存态势。

本课题以马克思主义哲学方法论为指导，坚持马克思辩证唯物主义和历史唯物主义的基本原则，坚持理论与实践相统一、历史与逻辑相承接。具体的研究和写作中，采用历史学、生态学、文献学、考古学、个案调查法、音乐人类学、文化学与田野调查相结合的研究方法。一方面，从史料、文献记载中探寻浙东民间吹打乐的历史渊源，同时对前人的实践与研究进行调查分析和整理，进而做出总结和补充；另一方面，在田野调查的基础上对浙东民间吹打乐在各个时期、各个地域、各种场合的形态特征进行归纳和总结，揭示出浙东民间吹打乐生成的历史成因和内在的本质规律。

由于浙东民间吹打乐在历代的文献史料中很少有关于它们产生、发展、衍变以及传承方式、艺术特征等方面的完整记载，其世代传承的古谱也多散落在民间艺人手中。因此，浙东民间吹打乐研究，首先要做的工作就是要进行大量深入的实地田野调查。广泛挖掘整理与浙东区域民间吹打乐相关的文献资料，深入浙东各地进行实地调查，力争获得有价值的音像、图片、文字、音乐考古实物、文献书谱资料等，据此建立浙东民间吹打乐基础数据库，撰写出各个板块的生态调查报告。其次，将浙东民间吹打乐置于中国历史文化的背景中考察，基于田野调查和文献追踪的材料，对浙江民间吹打乐的生态现状进行理论分析与归纳，给予客观、公正的评价，并提出有效保护和研究浙东民间吹打的相应对策。在借鉴学习国外

民族音乐学、音乐人类学、民俗学、文化学、地理文化学等研究方法的同时,进一步开掘浙东民间吹打乐的历史意义、文化价值和现实价值。再次,注重浙东民间吹打乐的历史演化过程。从发展变化的观念去把握研究对象是本课题研究能否取得实效的必由之路。我们在尊重前辈学者研究成果的同时,努力将学界最新的研究成果纳入我们的论域当中,试图实现宏观和微观的统一、历史与逻辑的统一,就是为了尽可能地还原浙东民间吹打乐的存在方式。

正如《国务院关于加强文化遗产保护的通知》指出:"地方各级人民政府和有关部门,要从对国家和历史负责的高度,从维护国家文化安全的高度,充分认识保护文化遗产的重要性,进一步增强责任感和紧迫感,切实做好文化遗产保护工作。"[1]我们认为,对浙东吹打乐的系统研究,就是为了更好地保护、有效地传承和弘扬浙东吹打乐文化。对浙东民间吹打乐的保护与研究,并不是因为其独特的音乐属性,而是因为它们承载着浙东几百年甚至上千年的文化传统和人文精神,是中华民族自我认知,自我标识的最好凭证,同时,也是建设浙江文化大省和文化强省的具体体现。本研究可给各级各类政府部门提供翔实的浙东民间吹打音乐文化史料,对有效保护和传承民间音乐文化,有着重要的经济价值和广泛的社会效益。随着现代化进程的加快,浙东民间吹打乐正在遭受前所未有的冲击。一方面,浙东民间吹打乐后继无人,参与人数下降;另一方面,受城市化进程影响,民间吹打乐的生存空间越来越少。因此,对浙东民间吹打乐生态现状展开调查,研究与保护,迫在眉睫,一旦消失,便不可复制与再生。

无论从世界和国家的非物质文化遗产与保护的视角看,还是从浙江省非物质文化遗产与保护的视阈说,浙东民间吹打乐研究有着十分重要的理论价值和实践意义。作为文化专题,浙东民间吹打乐研究是全面展示浙东民间吹打乐文化面貌的窗口,揭示出中国历史上勤劳勇敢、善良智慧的浙东人民,在中国音乐史上的创造精神和自觉的审美意识,挖掘出浙

[1] 国发【2005】42号。

东人民的艺术智慧和音乐贡献，向世人展示浙东人民不仅是物质财富的创造者，而且也是精神食粮的创生者；浙东民间吹打乐研究可为进一步申报省、国家非物质文化遗产项目，提供第一手资料，为建立浙东民间吹打乐保护区提供参考，为梳理、弘扬浙东音乐的历史传统和文化资源，繁荣、丰富浙东的先进文化建设提供精神动力和智力支持；同时，浙东民间吹打乐研究是我们深入了解研究浙东文化、创新发展浙东文化的重要途径之一，不仅可为我们研究浙东历史文化、浙江音乐历史文化乃至中国音乐文化提供重要的史料资源，而且这些史料对浙江音乐文化发展的历史也起到了积极的验证和校勘作用，为中国音乐通史今后的修订提供了重要的资料基础。

本课题以浙东民间吹打乐为对象，认为对区域乐种文化现象的研究，不仅要将地理和历史联系起来，注意区域的历史文化现象和空间分布的异同，而且还应该注意历史文化现象的自然人文环境。区域社会和区域历史意义上的浙东，其时空跨度均大大超越了行政区域意义上的浙东。本研究着眼于把浙东民间吹打乐视为中华文明的一个亚文化系统，从区域文化的角度切入和立论，对其产生与发展的社会政治、经济文化背景，音乐现象、乐器和器乐、音乐文献、音乐作品与表演方式、场合范围、音乐家群体、个体音乐实践以及音乐思想生成、发展和变迁等做系统的深入研究，其创新主要体现为：1. 深入挖掘、梳理、分析和发现与浙东民间吹打乐相关的史料，这对于完善和补充浙江音乐文化、丰富和发展中国音乐史学研究来说，不论是选题、立意，还是史料创新，都有重要的理论意义和实用价值。2. 运用文化生态学方法，对浙江民间吹打乐展开整体、综合的理论把握和个案、详细的实践考察，关注体现浙东民间吹打乐发展的历史特征、传人传谱和音乐审美价值取向，揭示浙东民间吹打乐形成与发展的依据和包蕴的文化内涵。3. 把浙东民间吹打乐纳入中国音乐历史发展的进程中，通过与浙东民间吹打乐与浙东民间风俗关系的阐释，彰显出浙东民间吹打乐的地域特色和独特贡献，凝练出浙东民间吹打乐的个性风格及共性价值。

第一章　概念阐释与研究叙事

先秦思想家孔子有云"名不正,则言不顺",浙东民间吹打乐研究首先应对其核心概念做出阐释,对其已有的学术基础做出交代,这是本论题研究的重要基石。本章着重梳理浙东民间吹打乐的相关概念及学界已有研究的学理之路,为本课题的研究提供理论参照。

第一节　概念阐释

一、区域视野中的浙东文化

浙东,依据字面的理解应当指浙江东部,这也是《常用缩略语词典》(1987年12月第1版)的解释。浙东这个区域词的内涵不仅具有地理学、行政学的意义,而且还具有社会学、文化学的价值。作为一个典型的区域概念,浙东的范围在古代文献中是一个含义广泛、语义变化不定的模糊概念。在不同的历史时期,其所指范围也有所不同。

浙东概念最早可追溯至唐代的道制,即以钱塘江为界,设有浙江东道和浙江西道。明代以后从学术到文学,钱塘江常被学者作为划分区域的界线来使用,浙东、浙西的分野似乎更为明显。就现在的行政区划而言,严州、处州已不存在;金华、衢州属浙中;温州属浙南;绍兴、宁波、台州则属浙东。

文化(culture),是人们广泛使用的词语,包含丰富的人文意蕴。作为一个学术概念,学界对其定义可谓汗牛充栋、莫衷一是。足见要给文化下一个明确的定义,并非易事。初步统计,国内外学者关于"文化"的定义有300余种。比较具有代表性观点的有:英国人类学家爱德华·泰勒在1871年出版的《原始文化》中认为:"文化或者文明,是包括知识、信仰、艺术、法律、道德、风俗以及作为一个社会成员所获得的能力与习惯的复合体"[1];美国社会学家保罗·布莱斯蒂德认为:"文化是一个具有多重意义的词语,这里用作更为广泛的社会学意义,即是说,用来指作为一个民族社会遗产的手工制品、货物、技术过程、观念、习惯和价值。要之,文化包括一切习得的行为、智能和知识、社会组织和语言以及经济的、道德的和精神的价值系统。一个特定文化的基本要素,是它的法律、经济结构、巫术、宗教、艺术和教育"[2];联合国教科文组织成员国说:"文化在今天应被视为一个社会和社会集团的精神和物质、知识和情感的所有与众不同显著特色的集合总体,除了艺术和文学,它还包括生活方式、人权、价值体系、传统以及信仰。"[3]

"文化"在汉语语境中最早渊源于《周易·贲卦·彖传》中的"关乎天文以察时变,关乎人文以化成天下。"而将"文化"作为一个词正式使用最早出现在汉代刘向的《说苑·指武》,曰:"圣人之治天下,先文德而后武力。凡武之兴,为不服也;文化不改,然后加诛"。近代以来,也有许多学者对文化做出界定,如梁漱溟在《中国文化要义》中说"文化,就是吾人生活所依靠之一切";梁启超在《什么是文化》中说,"文化者,人类心能所开释出来之有价值之共业也。"而现代《汉语词典》中则将文化定义为:"人类在社会历史发展过程中所创造的物质财富和精神财富的总和,特指精神财富,如文学、艺术、教育、科学。"[4]

[1] [英]爱德华·泰勒. 原始文化[M]. 连树生译. 广西师范大学出版社,2005:01.
[2] Paul. J. Braised, Cultural Cooperation Keynote of the Coming Age, New Haven: The Edward. Hazen Foudation,1945:6.
[3] [加]夏弗. 文化:未来的灯塔. Twickenhan: Adamantine Press,1998:28.
[4] 王威孚,朱磊. 关于文化定义的综述[J]. 江淮论坛,2006(01).

如上所言,尽管文化定义和概念的表述不尽相同,但都有一个共同点,即文化是人化,不仅指物质文化,而且还包括精神文化。

所谓浙东文化,顾名思义,是一个区域文化概念。而区域一般来说,是从地理学、文化学和行政学等诸多层面,综合考虑若干种相关要素,即以地理环境、民族、文化、语言、行政区划等方面的特征为依据,来划分和界定区域社会的。按照我们的理解,区域社会就是建立在一定的地理条件基础上的、具有其独特文化和风土民情特征的、相对独立的地域性社会体系。因此,每个区域社会都具有自成系统的、相对区别于其他区域的文化、语言、风俗、经济和政治的结构,以及建立在上述结构基础之上的区域的共同传统。

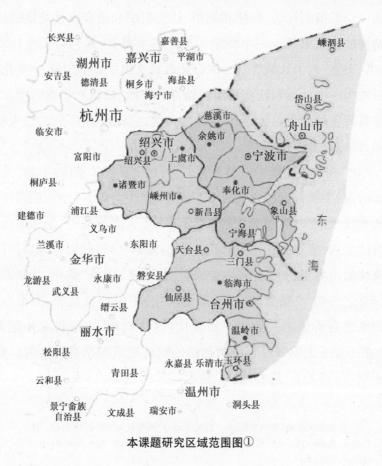

本课题研究区域范围图①

① 方贤峰.浙东传统民居建筑形态研究[D].浙江工业大学,2010:13.

所以，无论历史上浙东区域如何变化，也无论文化定义如何多样，浙东文化都是中国的一个在地理环境、社会经济、文化和风土人情方面均极有特色的区域文化，浙东文化中包括的浙东民间吹打乐是中国一个特定区域的音乐文化。据此，我们可以把浙东民间吹打乐理解为一种地域文化形态，如同浙北文化、浙南文化等，都是中国文化不可缺少的重要组成。如此一来，我们今天讨论浙东民间吹打乐主要是指宁波、绍兴、舟山、台州为核心区域并由之衍化出来的浙东吹打乐文化概念。但从历史研究的视角看，浙东民间吹打乐的源头，可以追溯到浙东核心地域中的早期文明，如7000年前的河姆渡文化甚至随着新遗址的考古发现可能还要往前推。

此外，任何一个地方文化的发展除了地理文化的孕育之外，还有战争、人口迁徙、文化交流等因素的作用。浙东作为滨海城市，受外来文化的影响较为显著。因此，在研究探讨浙东民间吹打乐时，除了探索传统文化的承续之外，也应该把外来文化的影响纳入思考的范围。

二、文化视野中的浙东吹打

民间吹打乐，也称锣鼓乐、鼓吹乐。作为人类精神文明的产物，民间吹打乐是各民族民众在漫长的历史进程中伴随着劳动生产和生活实践，创造、传承下来的具有浓郁民族风格和地域色彩的音乐品种的概称。作为一种音乐品种，作为一种文化现象，民间吹打乐始终伴随着各族人民的生活和思想感情不断繁衍、传承和发展，成为深受民众喜爱的艺术品种，在民间广泛流传，发挥着无可替代的社会精神效应。

中华民族辽阔的疆域、多元的民族和悠久的历史共同铸就了多样、丰富的传统音乐文化样式，它们是民族智慧的标识、是民族文化的象征，也是构成民众生活的重要部分，往往反映着特定时代、特定地域的民俗风情、社会意识、价值取向和审美追求等。如浙东锣鼓以多鼓与十面锣为特色；安徽花鼓灯以挎鼓演奏与狗叫锣的特殊音色和用法为特色；山西太原锣鼓以钹与镲对奏为特色；苏南十番鼓以同鼓、板鼓的鼓段独奏为特色；土家族打溜子以头钹、二钹的独特音色与前后拍快速交替演奏为特

色；潮州大锣鼓以多面斗锣和独特而优美洒脱、威武粗犷的司鼓技艺为特色等等。这些构成了色彩斑斓的中国民间吹打乐。

从演奏曲目和演奏风格来看，中国民间吹打乐又分"粗吹锣鼓"与"细吹锣鼓"两类。粗吹锣鼓，乐队常采用唢呐、管、长尖等粗吹乐器和大锣鼓等粗打乐器，声势浩大，雄壮热烈，曲调少用细致装饰，风格粗犷。代表性曲目如十番锣鼓中的《将军令》、晋北鼓乐中的《大得胜》等；细吹锣鼓，常用竹管主吹并配以大锣鼓，有时吹中辅以丝弦，代表性曲目有浙东锣鼓中的《万花灯》、十番鼓中的《满庭芳》等。

民间吹打乐的演奏形式一般可分为"坐乐"与"行乐"两种。坐乐演奏于室内，行乐演奏于室外，特别是在道路上行进。坐乐与行乐不仅方式不同，而且所奏乐曲也有所区别。如福建十番，其坐乐队列以吹管乐器辅以弦乐在堂前呈八字形摆开，所有锣鼓打击乐成一字形坐于堂后；而行乐队列则排成两列纵队，锣鼓打击乐在前，吹奏乐在后，不辅弦索；再如西安鼓乐，其坐乐每奏全套，所需时间很长；行乐一般只奏全套的部分，所需时间较短。另外，坐乐、行乐的座次队列也有所不同。

浙东民间吹打乐，作为传统音乐的一种存在样态，是指广泛流行于浙东境内的民间器乐演奏形式，也是区域音乐文化的一大支脉。尽管与其他民间吹打乐不同，但也有共性特征。首先它并不是一种纯粹的、独立的艺术形式，而是在世代传承中依托于劳动、宗教祭祀、婚丧嫁娶等活动而存在，具有广泛社会学意义的价值体系。它不仅与广大民众的生产实践有着"剪不断理还乱"的瓜葛，而且还与当地的宗教信仰、生活习性密切关联，彰显着整体的音乐认知观、人生世界观。这些观念展现了鲜活的"生活世界"，让人们在获得音乐享受的同时获得其他社会知识。其次民间乐手的专业知识和技能往往是在父母、师傅、同伴那里通过"口传心授"习得。再次民间吹打乐的发展过程还体现出创造性地改编、再创造，形成了风格迥异的各大流派。如此不断发展、不断延续，民间吹打乐获得了无比顽强的生命力。最后是民间吹打乐音调与地方语言结合紧密，不仅简明朴实、平易近人、生动灵活，而且还具有浓郁乡土特色和广泛的群

众基础。它们反映着历史的记忆、陶冶民族的性情、滋养着文化的土壤、孕育着发展的动力;它们是先民智慧的结晶、文化交流的纽带、民族习性的显现、精神文化的标识;它们不仅承载着民族文化的固有基质,而且彰显出民族文化的独特魅力。

第二节 研究叙事

民间音乐是非物质文化遗产的重要组成部分,民间吹打乐在民间音乐中占有不可或缺的地位。国内外各民族丰富多样的民间吹打乐,既是各民族的精华,也是全人类的财富,浙东民间吹打乐也不例外。他们都是传统音乐中的一个重要研究领域。

一、相关成果

随着我国非物质文化遗产研究的深入推进,许多专家学者不约而同地将目光投向民间吹打乐研究,在民间吹打乐生存背景、音乐形态、存在方式、活态现状、传承发展,民间吹打乐的地理分布,与民俗生活、民间信仰、民族审美等之间的关系方面,取得了系列研究成果。

袁静芳教授在《20 世纪中国乐种学学科发展回望与跨世纪前瞻》[1]一文中,分析了民间乐种收集保护和抢救工作的重要性,并提出应该置于一定的民俗、祭祖仪式中对乐种进行考察和研究的思路。不仅如此,她在多年的民间器乐等研究成果中,也多涉及民间乐种及传承保护问题的研究。

乔建中欣赏了 1984 年中央音乐学院民乐系打击乐讲师李真贵和他的部分学生演出的"中国打击乐"专场音乐会后,写了《锣鼓艺术 别有

[1] 袁静芳.20 世纪中国乐种学学科发展回望与跨世纪前瞻[J].中国音乐学,2000(01).

天地——听"中国打击乐音乐会"有感》①一文，对吹打乐的创造性发展给予了很高的评价；薛艺兵在《民间吹打的乐种类型与人文背景》②中对吹打的源流、种类、民间吹打班会及吹打的社会功能作了深入研究和探讨。蒲海《论中国民族打击乐的继承与发展》③从中国锣鼓乐的历史发展轨迹和中国民族打击乐的继承与发展两个方面进行简要论述。认为要做好资料的收集与整理、人才的培养与造就，民间吹打乐才能更好地继承，在继承传统的基础上发展创新、力求表演形式的多样化、不同地区锣鼓乐的相互借鉴、群众性鼓乐活动的普及与推广这四个方面进行发展创新，才能将民间锣鼓乐发扬光大；张伯瑜《中国民族器乐概说之三——形式多样的民间合奏乐种》④介绍了潮州弦诗、福建南音、河北吹歌、山西八大套、鲁西南鼓吹乐、辽宁鼓吹乐、十番锣鼓、浙东锣鼓、西安鼓吹、潮州大锣鼓十种吹打乐的流行地域、乐队配置、乐器乐曲等的特征；李作方《简述中国民间吹打乐的源流及其分类》⑤梳理了中国民间吹打乐的历史发展轨迹及其在各个时代的特征。

　　许璐、蔡际洲的《1980年以来的汉族民间吹打乐研究》刊载于2009年《音乐探索》第一期。文中通过对1980—2006年期间发表的156篇相关论文的研究，得出"音乐学界对汉族民间吹打乐研究的关注度还有待加强"的结论。文中认为检索的156篇文献从地理属性上可划分为多区域研究和单区域研究，南北地区相比，音乐学界的关注度主要集中在北方地区，南方地区的研究相对薄弱。从研究角度进行分类，可以分为单一研究角度和综合研究角度。从研究方法进行分类，有田野工作法和案头工作法两种方法。从研究对象的大小进行分类，可分为综合研究和个案研究两种。作者关于汉族民间吹打乐的研究现状概括了五大特点：1. 音乐学界对汉族民间吹打乐的研究呈上升趋势。2. 研究中所涉及的地域来

① 乔建中.锣鼓艺术　别有天地——听"中国打击乐音乐会"有感[J].人民音乐，1985(02).
② 薛艺兵.民间吹打的乐种类型与人文背景[J].中国音乐学，1996(01).
③ 蒲海.论中国民族打击乐的继承与发展[J].中国音乐学，2013(02).
④ 张伯瑜.中国民族器乐概说之三——形式多样的民间合奏乐种[J].乐器，2007(12).
⑤ 李作方.简述中国民间吹打乐的源流及其分类[J].艺苑，2008(12).

看可以发现北方多于南方,东部多于西部,在海南、贵州、云南、台湾,以及港澳等地,吹打乐的研究仍旧是空白。3. 单一研究角度在研究中占有较大比例,其中本体研究和阐释研究是音乐学界的首选。4. 案头工作的研究方法是目前汉族民间吹打乐研究的主流。5. 从研究对象的大小可以看出个案研究所占的比重较大。认为"乐种""吹打乐"等几个常见概念的界定、研究对象的地域分布、研究角度、田野工作与案头工作、个案研究与综合研究的关系等都值得深入探讨。诸多的民间吹打乐研究论文在这篇文章中已经提到,我们不再一一赘述。

针对浙东民间吹打乐,刘燕与杨海宾《浙东地区民间吹打乐探微》认为,"浙东吹打乐演奏以锣鼓音乐为主要内容,以'五锣'为主要形式,由五人专奏锣鼓"[1]。这种组合音响十分丰富,表现力很强。作者从艺人老龄化、新曲目匮乏、演出场次缺失等方面分析了浙东吹打乐存在状况式微的原因。主张将浙东吹打乐与中小学结合、与大专院校结合、与年轻人结合,充分发挥年轻观众的参与性、扩大受众面,改善观众及艺人老龄化的现象。对于传承与发展浙东传统文化具有一定的积极作用。廖松青《"奉化吹打"辨析》指出,作为"浙东锣鼓"的重要构成,奉化吹打乐是"浙东锣鼓"的流行地,根据《板桥杂记》和《陶庵梦忆》可以推断奉化吹打盛行于明代中叶。该文将"奉化吹打"还原到祭祖仪式中,对它的内涵进行辨析。作者通过在浙江省奉化市棠云乡汪家村进行田野调查,了解祭祖仪式包括庆祝大典、拜观音忏、巡游、做戏、放焰口等环节。祭祖仪式中吹打乐的使用频率较高,是整个祭祖仪式主要音声类型,在祭祖过程中有大吹、合吹和细吹三种不同的乐器配置。"20 世纪 70 年代末,曾有学者将宁波地区的民间器乐的乐人按照其乐人身份,将其分为三类。一类是非职业性业余民间乐队,一类的由堕民组成的以"班"命名的职业性的民间器乐组织,还有一类是半职业性的组织。"[2]通过田野资料和文献资料的对比,可以发现1949 年之前存在以堕民组成的"唱班",以及由宗族

[1] 刘燕,杨海宾.浙东地区民间吹打乐探微[J].大众文艺,2013(21).
[2] 廖松清."奉化吹打"辨析[J].内蒙古师范大学学报(哲学社会科学版),2010(06).

子弟组成的、抬"鼓亭"或"纱船"演奏的"会""社"。奉化吹打乐有两种表现形式,一种为队列行进式,另一种为室内坐奏。随着社会的变迁,"堕民"已经不复存在,但是"唱班"这样的职业吹打乐班依然存在。作者将奉化吹打乐还原至仪式中进行分析,不仅是为了梳理其名称下所隐含的历史脉络,更是为了对某些习以为常的音乐观念有所反省。对于奉化吹打乐,傅珠秀《奉化吹打》认为,"奉化吹打分两种表现形式:一种是队列行进式,主要适用于婚嫁迎娶、迎神赛会、行会、出丧等动态场合;另一种是室内坐奏,主要适用于祝寿、满月酒、祈祷、庙会、祭祀、做七等静态场合。乐队编配上以吹管乐、丝弦乐、打击乐三者合一,乐手众多,一般为十三至十四人。基本乐器有唢呐、笛子、板胡、二胡、三弦、琵琶及锣、钹、鼓等,最大的特点是在打击乐中使用了定律的'十面锣'。"①"十面锣"是由传统的"五面锣"逐步革新发展的,是奉化吹打中最具特色的乐器。另外作者对该校进行了深入的调查,奉化市萧王庙小学已将"奉化吹打"引入学校传承的情况。

殷颢《非物质文化遗产保护工作的现状及对策研究——以嵊州吹打为个案》②主要从西乡派系的长乐镇农民吹打乐队进行研究,并与东乡派系进行比较,寻找切实可行的保护措施。文中提到长乐农民的嵊州吹打既能独立演奏,也能与其他民间艺术形式表演有机结合,根据不同场地、不同场合有选择地调整乐队规模,既能在室内,也能在室外。乐队的编制也没有严格的要求,不同时期、不同性质的表演,参加人员的规模大小也不同,但有些主奏乐器却是相对固定的。长乐农民吹打乐以吸气箭号以及独特的吸气演奏法为标志。演奏曲目有嵊州地方特色的传统曲目,也有一些戏曲曲牌的移植曲目,改革开放后,出现了一批具有时代气息的自创曲目。作者指出对于嵊州吹打的保护主要有四个方面的问题:第一是重申报、轻保护;第二是传承后继无人;第三是缺乏组织管理;第四是资金

① 傅珠秀.奉化吹打[J].浙江档案,2008(05).
② 殷颢.非物质文化遗产保护工作的现状及对策研究——以嵊州吹打为个案[J].艺术教育,2013(10).

严重匮乏。针对这几个问题,有关部门应完善保护机制,加快人才队伍建设,提高全民参与意识,在创新中求发展,这样才能将嵊州吹打继续传承下去。

此外,涉及浙东民间吹打乐研究的著作主要有《中国民族民间器乐曲集成·浙江卷》(上下)、《中国音乐词典》《中国大百科全书·音乐舞蹈卷》《民族器乐》(袁静芳著)、《民族器乐欣赏手册》(袁静芳编著)、《传统民族器乐曲欣赏》(李民雄编著)、《中国乐种》(杨和平编著)、《民族器乐的体裁与形式》(叶栋编著)等。

在国外,通过文献检索未见有直接研究浙东民间吹打乐的学者和文献,但国外专家相关研究的经验、方法和观点值得我们学习和借鉴。

从研究方法层面说,"梅里亚姆模式(1964年)对'音乐'定义的三次转变:即'在文化中研究音乐'—'音乐就是文化'—'音乐与文化的关系',其每一次的转变都保留了与体现民族音乐学学科自发展以来的核心概念。莱斯的立体三角研究模式,突出了'对于历史构筑的重视'和'对于个性化采用与体验的强调'"①,反映出当代世界民族音乐学学科发展的新方向。对于研究我国民间吹打乐的历史演化过程与个性特征,研究吹打乐班成员的身份及其特定的功能作用等,有着方法论的指导和启迪意义。伦敦大学亚非学院的音乐研究员钟思弟博士的论文《字里行间读集成——对于宏伟卷册〈中国民族民间音乐集成〉的思考》(2004年吴凡译),表现出一个异国学者对中国民间音乐独有的敏感和见解。

从非物质文化遗产的角度说,国外学者在此方面的研究,对我们也有重要的参考价值。比如,日本在非物质文化遗产保护研究领域取得的成效是多方面的,值得我们借鉴。康保成的《日本的文化遗产保护体制、保护意识及文化遗产学学科化问题》②认为日本是世界上最早以立法形式保护无形文化遗产的国家。1949年法隆寺金堂的火灾是立法保护的直

① 吴凡.秩序空间中的仪式性乐班[D].中国艺术研究院,2006.
② 康保成.日本的文化遗产保护体制、保护意识及文化遗产学学科化问题[J].文化遗产,2011(02).

接契机,从根本上说是遗产保护意识、文化立国方针受到普遍认同的结果。张松、薛里莹在《日本的历史风致保护立法及对我国的启示》①中通过对日本历史环境保护立法进程的回顾,对《历史城镇规划法》的立法背景、主要内容以及法律框架做了详细介绍,并对历史风致等相关概念、重点地区、形成历史风致的建造物以及历史风致维护改善地区规划进行了全面分析,最后对日本历史风致保护立法的特点和经验进行探讨,对我国历史文化名城保护具有重要的借鉴意义。廖明君和周星的《非物质文化遗产保护的日本经验》②采用两人对话交流的方式,介绍日本关于保护非物质文化遗产的经验。日本政府一直以来推崇的理念也不外乎是传统与现代的和谐发展,日本政府在保护文化遗产方面,是比较全面并且系统的,颁布各种法律法规,我国倡导非物质文化遗产的保护是起步比较晚的。现如今应该提高全民的意识,调动各级政府以及全体国民一起参与保护,借鉴日本在这方面的经验,并落实在实施的过程中,寻求文化理念的平衡,振兴地方文化。同样中日文化也存在差异性,这与国家文化意识和宗教信仰不同也有关系。

二、学术评价

从以上研究成果来看,与民间吹打乐内容相关的成果较多,在民间吹打乐的音乐本体、历史源流、时空背景、社会功能、文化阐释以及变迁发展等方面,为我们研究浙东民间吹打乐,提供了重要的文献线索和资料来源,也是我们研究浙东民间吹打乐的重要参照。将浙东民间吹打乐作为一个专题对象来研究,本课题还有如下思考。

(一)既有研究成果,从宏观全局把握民间吹打乐历史基本脉络的较多,在年代划分、体例写作等方面存在差异较大。有的以年代划分、有的以形态划分,主要内容涉及历史上的音乐事项、事件、音乐家和作品等。为我们研究浙东民间吹打乐提供了一个研究案例,但对我们系统探讨浙

① 张松,薛里莹.日本的历史风致保护立法及对我国的启示[J].城市规划学刊,2010(06).
② 廖明君,周星.非物质文化遗产保护的日本经验[J].民族艺术,2007(1).

东民间吹打乐的区域性特征,却显得不够全面和充分。

（二）既有研究成果,虽论述许多与本课题相关的内容,但这些内容大多是局部性的,在文献挖掘、解读、运用等方面还有待于做进一步的补充和完善。

（三）既有研究成果,较少将浙东民间吹打乐做综合系统的研究,目前的相关研究不能体现浙东民间吹打乐独特的音乐魅力和理论品格。我们将在已有成果的基础上,力争做出突破性的进展和开拓性的研究。

总而言之,通过对上列文献进行分析和思考,我们发现,由于浙东民间吹打乐的历史渊源和本体构成较为复杂,许多成果未能深入调查研究,还停留在一般的现象分析和描述层面,对浙东民间吹打乐的生成学理和活态现状有深度、有影响的研究成果不多。通过田野调查,我们认为,浙东民间吹打乐无论从表演与传承人的现状看,还是从传承的生态环境说,均处于濒危的边缘。基于此,我们取浙东民间吹打乐为研究对象,通过田野调查获取第一手资料,运用音乐人类学方法,结合文献史料及新的研究成果,力图对浙东民间吹打乐的自然生态、人文环境、研究现状、历史发展、分布地域、班社流派、乐队构成、乐器形制、表演特征、曲牌内容、曲体结构、表现形式、功能价值、保护现状、创新发展等方面做系统的梳理和研究,并进行宏观动态、有机整体的理论与实践把握,而不是仅仅拘囿于对其形式、内容等审美特征的分析,力求从文化学的高度系统、宏观、深入地对浙东民间吹打乐的历史生成、活态现状、音乐本体、乐器构造、乐队编制及功能意义等进行分析研究。这对于浙东民间吹打乐的活态传承、发展创新来说,具有重要的学术和应用价值。

第二章　自然环境与人文生态

浙东独特的地理位置、深厚的历史积淀、优越的人文环境，孕育出丰富多彩的民间艺术样式和文化品种。如岁月留痕的民居技艺，流传不绝的绍剧，穿越时空的水乡社戏，一唱三叹的台州乱弹，等等，这些都是浙东区域让人叹为观止的历史文化景观，他们已深深地融入浙东民众的血脉之中，滋润着浙东人民的心田，荡涤着浙东人民的肺腑。

第一节　自然环境

所谓环境（environment），指围绕着某一事物存在，并对该事物产生影响的所有外界要素的综合。环境有自然环境、社会环境、人文环境之分。自然环境是环境的一个部分，指环绕人类生存周围的水、土、大气、阳光、动植物等的总和，这是一个区域赖以生存的物质基础，是其社会、经济、文化发展的基本条件，也是凸显其个性特征的关键因素。

浙东地形图①

一、地理地貌

浙东地处浙江东部沿海,位于中国大陆海岸线中段,长江三角洲南端,与江西、上海等地相连。地势由西南向东北逐级下降,地貌分为丘陵山地、平原和滨海岛屿。

丘陵山地集中分布在西南部,包括天台山、四明山、会稽山、雁荡山等,地势较高,海拔约500m~800m;平原主要分布于东北部,主要由河流冲击形成,地势平坦,海拔约5m~30m;滨海岛屿主要分布在东部沿海和舟山境内,多为山地,地势陡峭,海拔约200m~300m。

① 方贤峰.浙东传统民居建筑形态研究[D].浙江工业大学,2010:17.

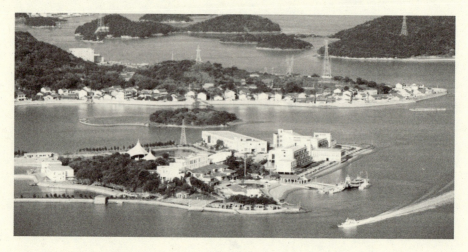

舟山群岛

二、气候温度

浙东地处亚热带季风气候区,季风显著,四季分明。冬夏季长达4个月,春秋季仅约2个月,冬暖夏凉;光照较多,平均日照时数1710~2100小时;年气温适中,年平均气温15℃~18℃,1月、7月分别为全年气温最低和最高的月份,极端最高气温44.1℃,极端最低气温-17.4℃;雨量丰沛,空气湿润,年平均雨量在980mm~2000mm,5月、6月太平洋副热带高压控制,为集中降雨期,雨热季节变化同步,气候资源配置多样,气象灾害繁多,春雨、梅雨、台风雨为主,七、八月间有伏旱;无霜期8~9个月。

三、自然资源

浙东是中国降水较为丰富的地区之一,多年平均降水量1400mm~1500mm,山地丘陵一般要比平原多三成,主要雨季集中在3~6月的春雨和梅雨期,以及8~9月的台风雨和秋雨期,主汛期5~9月的降水量约占全年的60%;浙东境内水系发达,大小河流2000余条,灵江、金清江、余姚江、奉化江、甬江等纵横交错;浙东的海洋资源也十分丰富,可供海水养殖的品种有:石斑鱼、扇贝、鲍鱼、河豚、鳗鲡、海参、黑鲷、海鳗、青蟹、真鲷、鲈鱼、海马、梭子蟹、鲻骏鱼、黄条鰤、斑节对虾、脊尾对虾、长毛对虾、中国对

虾、日本对虾、卵形鲳鲹、中华乌塘鳢、刀额新对虾、鮸状黄姑鱼等。

浙东渔民

浙东矿产种类繁多，有铁、铜、铅、锌、金、钼、铝、锑、钨、锰等，以及明矾石、萤石、叶蜡石、石灰石、煤、大理石、膨润土、硼石等。其中非金属矿产丰富，部分矿种探明资源储量位居全国前列。已探明资源储量中，明矾石、叶蜡石居全国之冠，萤石、伊利石、铸型辉绿岩居全国第二，饰面闪长岩第三，沸石、硅灰石、透灰石、硼矿、膨润土、珍珠岩等列前十名之内。① 多数矿床规模大，埋藏浅，开采条件好。金属矿产点多面广，但规模不大。境内铁、铜、钼、铅、锌、金、银、钨、锡矿产较多，但多数为小型矿床或矿点，仅少数矿产地达到大中型规模，且矿石组成复杂，并伴生多种元素。省域成煤地质条件差，煤炭资源贫乏；陆域尚未发现油气资源，但海域油气前景看好。

浙东树种资源丰富，素有"东南植被宝库"之称。森林覆盖率、毛竹面积和株树位于中国前列。"森林群落结构比较完整，具有乔木林、灌木

① 浙江省自然资源概况。

林、草本三层完整结构,森林生态系统的多样性总体上属中上水平,森林植被类型、森林类型、乔木林龄组类型较丰富。"[1]野生动物种类繁多,有近百种动物被列入国家重点保护野生动物名录。

象山高塘岛风力发电机组

浙东拥有非常丰富的风能、潮汐能、潮流能以及海底油气等资源。具有发展海洋工程装备、海洋新能源、海洋生物产业、海水利用,以及可再生能源包括风能利用、太阳能利用、垃圾焚烧发电、农村生物质能等新兴产业的良好条件和基础优势。

第二节 人文生态

作为一个学术用语,人文,是人类文化的简称。如《辞海》中记载"人文指人类社会的各种文化现象"。在汉语语境中,人文一词最早见于《易

[1] 李昌先,叶辉.让森林更加葱郁,让人民更加富足[N].浙江日报,2007-5-22.

经·贲》"观乎天文以察时变,观乎人文以化成天下"。人文成为人类精神文明的标识。浙东文化积淀深厚、人文历史悠久,是中国古代文明的发祥地之一。在几千年的历史发展中,浙东地区形成了丰富而独特的文化传统。

一、历史轨迹

考古研究表明,早在七千多年前,浙东境内就有原始先民活动的记载,他们在这里繁衍生息,创造了光辉灿烂的河姆渡文化。

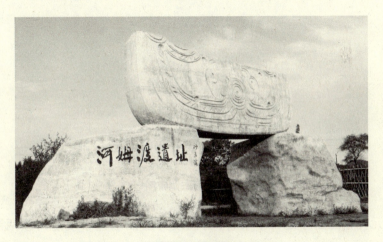

河姆渡文化遗址

春秋时期,浙东为越国辖地,战国时属楚国管辖。秦朝开始在浙东地区设置会稽郡,标志着浙东独立行政治理的开始。

"汉至隋唐,由于中原战乱,大批移民迁入浙东,不仅给浙东带来了大量的劳动力,也促进了彼此间的文化交流与融合。"[1]随着南北大运河的开凿,南北交流得到进一步加强和巩固。

南宋时期,由于社会的相对稳定,经济获得较快发展,浙东一跃成为当时中国繁华、富庶的区域。

[1] 方贤锋.浙东传统民居建筑形态研究[D].浙江工业大学,2010.

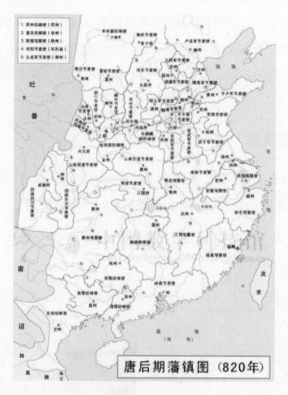

唐后期浙东藩镇图

元代置江浙等处行中书省，明代改为浙江承宣布政使司领两浙11府，"省会曰杭州，次嘉兴、次湖州，凡三府，在大江之右，是为浙西；次宁波、次绍兴、台州、金华、衢州、严州、温州、处州，凡八府，皆大江之左，是为浙东"。明以后从学术到文学，钱塘江常被学者作为分区的界线使用，浙东、浙西的分野似乎更为明显。① 按现在的行政区划分，严州、处州已不存在，金华、衢州属浙中，温州属浙南，绍兴、宁波、台州为浙东，标志着现今浙东的区划基本定性。

二、厚重文化

从河姆渡文化开始，在漫长的历史征程中，浙东区域逐渐形成了多种

① 转引自汪茂林.浙江学术的区域分布与特点[J].浙江学刊,2011(01).

多样的文化艺术样式,涌现出一批璨若星河的文化人士。如以天一阁为代表的藏书文化,以它山堰为代表的水利文化,以王阳明①、黄宗羲②为代表的浙东学术文化,以及海防文化、宗教文化和海上丝绸之路文化等,不仅是浙东文化的生动写照,而且是中华文化的重要构成,为浙东民间音乐文化的发展提供了丰富的养料。

浙东自古学术氛围浓厚、人才辈出,历来都有讲求实效、实事求是的优良传统。汉代王充③的"验证"和"实效",南宋叶适、陈亮、吕祖谦的事功之学都是浙东文人的杰出代表。

浙东也是一个较早得以与外界交流的地区。早在秦汉之际就通过海上丝绸之路与外界进行商品交换和文化交流。宋元时

王充

期,浙东与外界的文化交往日趋频繁,对外贸易获得空前发展。记载称著名的遣唐使阿倍仲麻吕(汉名晁衡)和著名僧人最澄法师都是从宁波返国的。近代以来,随着西方文化的侵入,浙东与外界不仅是交流,而是以吸收西方文化因素来改造自身,形成了多元一体的文化现象,为浙东民间吹打乐提供了丰厚的文化土壤和素材。

三、经济基础

浙东经济开发也有悠久的历史,考古资料证明,早在河姆渡时期,原始先民已经开始种植水稻、玉米,从事农业经济生产。

宋代,随着国家政治、经济中心的南迁,浙东区域经济作物的种类及

① 王阳明(1472—1529),原名王守仁,浙江绍兴府余姚县(今属宁波余姚)人,因曾筑室于会稽山阳明洞,自号阳明子,学者称之为阳明先生,亦称王阳明。明代著名的思想家、文学家、哲学家和军事家,陆王心学之集大成者,精通儒家、道家、佛家。

② 黄宗羲(1610—1695),浙江绍兴府余姚县人,明末清初经学家、史学家、思想家、地理学家、天文历算学家、教育家。

③ 王充(27—约97),字仲任,会稽上虞(今属浙江)人,东汉唯物主义哲学家,无神论者。

其种植面积大幅度增长,粮食总产量大幅度提高,商业集镇大兴,贸易经济获得较大发展,浙东一跃成为国家经济最为富庶的区域之一。

明清时期,商品经济得到进一步发展,浙东随即成为全国的经济中心之一,以创办同仁堂的乐显扬为代表的宁波商帮兴起。清代中晚期,宁波商人登陆上海,成为重要的商业和社会力量。这一时期的代表有李也亭、镇海方氏家族、严信厚、叶澄衷、虞洽卿①等。

虞洽卿　　　　　　邵逸夫

清代末年,随着资本主义的入侵,浙东积极借助对外通商之便,加强对外贸易,闻名天下的"宁波帮"开始走向世界,涌现出曹光彪、朱葆三、包玉刚、邵逸夫②、董浩云等赫赫有名的商业人士。孙中山曾评价道:"凡吾国各埠,莫不有甬人事业,即欧洲各国,亦多甬商足迹,其能力之大,固可首屈一指也。"其中的"甬商"就是宁波商人。

四、民间艺术

浙东民间艺术文化的发展,深受越文化的影响。境内民间文学艺术

① 虞洽卿(1867—1945),浙江慈溪人。曾创办上海证券物品交易所,任理事长。1923年当选为上海总商会会长。

② 邵逸夫(1907—2014),原名邵仁楞,浙江宁波镇海人。香港电视广播有限公司荣誉主席,邵氏兄弟电影公司的创办人之一,慈善家。

样式丰富多彩。宁波地区的农历八月十五日中秋节、大头和尚舞、龙舞、狮舞、赛龙舟、梁山伯祝英台故事等民俗,甬剧、姚剧、宁海平调、四明南词、宁波走书等曲艺,骨木嵌镶、金银彩绣、泥金彩漆、朱金木雕、甬式家具等工艺;舟山地区的鱼祭活动、谢年神、浙江东沙出大会、祭奠床神等民俗,渔民号子、舟山锣鼓、唱蓬蓬、舟山走书等音乐曲艺,海岛渔民画、贝雕渔民画等工艺;绍兴地区的庙会、花雕嫁女、南镇祭禹、越剧、社戏;台州地区的婚礼习俗、乱弹等,古色古香、别具一格,让人叹为观止。下面我们着重介绍几个代表性的民间艺术样式。

(一)绍兴社戏

绍兴社戏,是绍兴一带广为流传的民俗文化活动,民间称水乡社戏。绍兴社戏产生的渊源可追溯到远古时期的歌舞祭祀仪式,这是一种具有酬神祀鬼性质的民俗文化活动。宋元时期在原始宗教祭祀活动中,加入戏曲表演,形成"社、祭、戏"相统一的艺术形式。元、明时期,随着戏曲艺术的繁荣发展,绍兴民间的社戏活动极为鼎盛,特别是节日盛典、迎神赛会等时日,各乡镇群众云集,戏场锣鼓喧天,极为热闹。在明人张岱的《陶庵梦忆》中就有陶堰司徒庙夜演社戏活动盛况的记载。清代童谦孟也写有一首竹枝词,描写当年看社戏的情况:"岳神赛罢赛都神,演出河台戏曲新,两岸灯笼孟育管,水中照见往来人。"鲁迅也有《社戏》《无常》《女吊》等描绘社戏的文学作品。

绍兴社戏是为祭社而演的戏,多在搭建的草台、河台、街台和庙台等地演出。其剧目可分为彩头戏、突头戏和大戏,《英列传》《龙虎斗》《双龙会》以及《目连戏》等都是绍兴社戏的代表剧目。其表演讲究唱、做、念、打,音乐以绍兴民间音乐为基础,具有浓郁的地方特色。

绍兴社戏与绍兴独特的水乡环境完美结合,独具风格,于2008年入选第二批国家级非物质文化遗产名录。

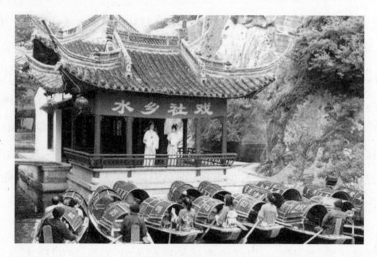

绍兴社戏演出场景

(二) 台州乱弹

台州乱弹，原称黄岩乱弹，是浙江著名的地方戏剧剧种。形成于明末清初，流行于台州、温州、宁波、绍兴、金华、丽水等地。

台州乱弹《九件衣》表演

台州乱弹唱腔丰富，以乱弹为主，兼唱昆曲、高腔、徽调、词调、滩簧等，是全国不可多得的多声腔乱弹剧种之一。于2008年入选国家级第一批非物质文化遗产名录。

台州乱弹舞台语音以中原音韵结合台州官话,通俗易懂,地方特色浓郁。常演剧目有《回龙阁》《鸳鸯带》《白兔记》《百寿图》《单刀会》《汉宫秋》《连环记》《长生殿》等;表演有"耍牙""甩火球""双骑马""雨伞吊毛""钢叉穿肚"等动作绝技;角色行当分为包括生、旦、净、丑的"上四脚"和包括外、贴、副、末的"下四脚";伴奏乐器有文场、武场的区分,文场以丝竹管弦和唢呐乐器为主,武场则以锣鼓为主。

(三) 宁波走书

宁波走书,原名"莲花文书",民间也称"犁铧文书",是浙江民间传统戏曲之一。约于清光绪年间(1875—1908)从上虞传入余姚农村,清末民初流传入宁波城区,继又向周边的镇海、舟山、临海、天台、黄岩和杭州等地拓展,1956 年定名为宁波走书。于 2008 年入选国家级第二批非物质文化遗产名录。

宁波走书《宏碧缘》表演

宁波走书起初用于生产劳作中自娱自乐,伴奏只用一副竹板和一只毛竹根头敲打节拍,曲调也十分简单。后由唱小曲发展到唱有故事情节的片段,并将绍兴莲花落、四明南词、宁波滩簧和地方小调的曲调吸收进来,又增添了二胡、月琴、扬琴、琵琶和三弦等伴奏乐器。表演形式也由原来的一人自拉自唱的"坐唱"发展到由乐队伴奏的大型表演唱。积累了《四香缘》《玉连环》《珍珠塔》《包公案》等数十个传统书目,涌现出谢宝

初、段德生、毛全福等知名表演艺人。

(四) 舟山渔民号子

舟山渔民号子,是舟山各岛渔民、船工世代相传的民间音乐的总称,是浙江省乃至国内的代表性民间劳动号子之一,于2006年入选国家级第一批非物质文化遗产名录。①

舟山渔民号子起源于舟山渔场的舟山、岱山等大岛,是渔船、运输船作业和渔(船)民在海上和岸上劳动时演唱的民间音乐。在长期的发展进程中,涌现了《起锚号子》《摇橹号子》《拔篷号子》《起网号子》等数十种曲调,节奏鲜明、律动性强;其歌词一般都是语气词,如"嗨嗢吔啰嗨,嗢吔啰啊啰""吗家罗啰嗳啰,安安安舌色叻叻"等,演唱声音浑厚、刚劲有力,粗犷豪爽,有着鲜明的地方特色。

起 锚

(舟山渔民号子)

浙江 舟山·普陀
汉　　　　族

$1=\,^{\#}F\;\dfrac{2}{4}$

中速

(领)哦 嚌,(合)也 嚌 来!(领)哦 嚌,(合)也 嚌 来!

(领)啊家 哩啦,(合)啊嗨!(领)啊左来,(合)也左来!

(领)啊 嚌来,(合)啊呀格嚌来!(领)啊呀格来 哎,

(合)啊呀 格来!(领)也啦嚌嚌,(合)也 嚌嗨!(领)也 嚌嗨,

① 秦良杰.舟山群岛历史文化资源的现代开发[J].温州大学学报(自然科学版),2011(03).

```
 1 1 6 5 |   5 5 5 2 3 2 |   3 3 5 3 2 |
```
（合）啊 家 哩 啰！（领）啊 呀 格 来 啊，（合）啊 呀　嗬 来！
```
 5 6 5 6 5 |   5 6 3 5 ‖
```
（领）嗨 呀 格 嗬 来，（合）嗨 来 格　嗬。

（五）四明南词

四明南词，也称"四明文书""四明弹词""宁波文书"等，是浙江传统曲艺品种之一，流行于宁波一带，用宁波方言演唱。

四明南词是在文人业余演唱的基础上发展而来，清代末年开始出现专门的职业艺人和职业班社，如"诗词歌赋社"和"丝竹社"等。道光年间，四明南词获得较大发展，足迹遍布宁波新城街、奉化、镇海等地，涌现出陈金恩、陈莲卿、陈世卿、柴炳章、戴善宝、何贵章、滕云清等知名艺人。新中国成立前夕，因战争影响，四明南词逐渐萎缩。20世纪50年代末期，在宁波曲艺团和宁波戏曲学校等的努力下，四明南词重获新生，但却在"文革"时期遭受毁灭性的打击，剧团解散、艺人改行。改革开放以后，宁波重建曲艺团，四明南词再度迎来生机。但又在城镇化、文化多元化以及信息化时代的影响下，四明南词逐渐枯萎，成为亟待保护的文化遗产。2008年，宁波市申报的"四明南词"被列入第二批国家级非物质文化遗产名录。

四明南词是集唱、奏、念、白、表于一体的综合表演艺术形式，曲调文静优美，唱腔多是七字句，有的间隔衬字流畅动听，有的还有大段起板、间奏、尾奏等器乐段。常用曲调有词调、赋调、紧赋、平湖、紧平湖，俗称"五柱头"；伴奏乐器主要有箫、笙、扬琴、二胡、琵琶、小三弦等；演出形式分单档、双档、三人档、五人档、七人档、九人档、十一人档；代表书目有《白蛇传》《西厢记》《盘龙镯》《十美图》《雨雪亭》《双珠凤》《珍珠塔》《玉蜻蜓》《四法缘》等，可分长篇和短篇；代表性传承人有陈祥源、陈雪芸、丁德伟、励成龙和钱元明等。

四明南词《阿拉宁波欢迎你》表演场景

(六) 姚剧

姚剧原称"余姚滩簧",也有"灯戏""灯班"等称谓,是浙江传统地方戏曲剧种之一。在余姚当地传统民间歌舞曲艺的基础上发展而来,流行于浙江余姚、慈溪、上虞等地。1950年后定名为姚剧,现为第二批国家级非物质文化遗产保护项目。

姚剧历史剧《严子陵》剧照

姚剧节奏明快、唱腔淳朴,富有乡土气息。曲调由基本调和小调两部分构成,基本调常用"平四"和"紧板",小调多为江南民歌或明清俚曲;角色行当分"花脸""旦角"两种,"旦角"又分"上旦"和"下旦"。代表性剧目为《沙场泪》《鸡公山风情》《强盗与尼姑》《龙铁头出山》《女儿大了,桃花开了》等,其中《女儿大了,桃花开了》获得浙江省第九届戏剧节优秀新剧目奖、浙江省"五个一"工程作品奖,以及中国人口文化奖铜奖等。

第三章 田野调查与个案举要

"任何一种文化都是在特定的时间和空间中形成和发展的,不同的时间和空间,人们的自然条件不同,物质生产方式、生活方式和社会组织结构亦不同,因而创造出了各具特色的文化,其体现的精神、表现的特点和发展的态势各不相同。"①费孝通说"为了对人们的生活进行深入细致的研究,研究人员有必要把自己的调查限定在一个小的社会单位内来进行。这是出于实际的考虑。调查者必须容易接近被调查者,以便能够亲自进行密切的观察"②。为了全面的考察浙东民间吹打乐,我们以境内的奉化吹打、嵊州吹打、舟山锣鼓、宁海锣鼓、象山锣鼓等为个案,采访了民间吹打乐艺人及相关见证者,并结合文献的梳理,围绕历史渊源、传人传曲、发展历程、保护现状等展开论述。

第一节 奉化吹打

【采访时间】:2014年2月26日—28日

【采访地点】:奉化吹打传承基地:"九韶堂""圣缘堂"、萧王庙小学学生、溪口武岭小学

① 夏日云,张二勋.文化地理学[M].北京:北京出版社,1991:67.
② 费孝通.江村经济——中国农民的生活[M].北京:商务印书馆,2004:24.

【采访对象】：汪裕章、汪春辉、王建华、王建元、王全民、李玉开、吕守才，以及萧王庙小学学生、溪口武岭小学学生等

【采访人】：杨和平、丁丽君、吕鹏、葛兆远、吴远华

奉化最早在秦汉时隶属于鄞县，至晋代与隋代时分属于章县、鄮县，唐开元年间始置奉化县。今奉化位于浙江省东部，宁波市区南面。东与象山县隔港相望，南接宁海县，西连新昌县、余姚市和嵊州市，北交鄞州区。地理环境优越，"六山一水三分田"之说涵盖了奉化的山水地貌。这里历史悠久的文化积淀和独特的地理环境孕育了样式繁多的艺术形态，奉化吹打就是其中的杰出代表。

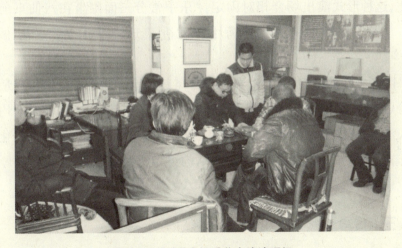

奉化"圣缘堂"吹打乐艺人访谈现场

一、历史发展

奉化吹打历史源远流长，是浙东民间吹打乐的重要组成部分。由于年代久远，材料缺失，奉化吹打的历史起源已难以考证。参照明代文人余怀的《板桥杂记》、张岱的《陶庵梦忆》以及民间艺人的口述纪实等材料，仅可以推得明代中叶时奉化吹打乐流传最为兴盛。与大多数浙东民间吹打乐相同的是，奉化吹打在祭祀庆典、节日活动、礼仪庙会、婚嫁丧葬等民俗活动中都扮演了极其重要的角色，因此各类演出群体、民间乐队的形成

自是水到渠成。"至民国时,奉化吹打形成了以大桥九韶堂、萧镇白柞杨徐鑫堂、吴家埠张潮水班为主。另有南浦利星社、方桥阮家奉光社、董李永昌会、永丰会等小乐队为辅"①的"百家争鸣"的格局。

二、表演特征

奉化吹打在长期的历史孕育过程中逐渐形成了截然不同的两种表演形式,一种是边走边奏的队列行进式,乐手持乐器,分二列纵队边走边演奏,另有"纱船"在前,乐手行于"纱船"之后,场面热闹。常在婚嫁喜事、丧葬白事、迎神庙会等场合表演。另一种则是室内坐奏式,与队列行进式相比,这种形式演出场合相对固定,"乐手常分三面围坐在八仙桌前演奏。常用到的表演场合有孩童满月、祭祀祈祷、庙会活动、老人寿礼、做七等"②。

除了独特的表演形式外,奉化吹打与其他地区的吹打音乐相比最大的特点是新增加了定律的"十面锣"和多面鼓。"十面锣"和多面鼓均由一人演奏,不仅增大了演奏的难度和观赏性,更使奉化吹打的音色变化更加丰富、演奏技巧充满灵动性、乐曲结构更为庞大有序,使之具有浓厚的奉化地方特色。

三、传承现状

奉化吹打得以发展至今经久不衰,九韶堂艺人钱小毛功不可没。钱小毛出生于奉化县大桥镇,自幼便跟随其父学习民间器乐艺术,唢呐锣鼓样样精通。14岁时在父亲的陪同下拜当时的"九韶堂"班主钱忠道为师。15岁时与张阿盛、林佩道一起,将原九韶堂的四面锣改成十面锣,并改良创作新的锣鼓经。在此之前,哪怕是奉化布龙、马灯的乐队,也最多只用五面锣伴奏。此外,钱小毛还四处学习,不断将各地的新鲜曲牌和唱段加以集成和改革。最终形成了以《万花灯》《将军得胜令》二曲为首的众多

① 傅珠秀.奉化吹打[J].浙江档案,2008(05).
② 傅珠秀.奉化吹打[J].浙江档案,2008(05).

脍炙人口的奉化吹打名曲。这些曲目经过了大量"钱氏风格"的处理,并配上十面锣的特殊鼓点,使大桥九韶堂成为奉化吹打界的一束新风。

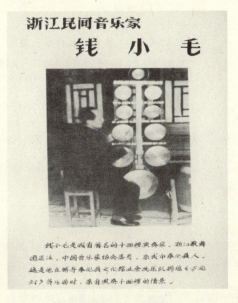

奉化吹打传承人:钱小毛

经过钱小毛、汪裕章等奉化吹打艺人的传承与努力,奉化吹打一度得以整理和流传的曲谱多达 30 余首,《将军得胜令》《划船锣鼓》《四合如意》《万花灯》《茉莉花》《老八板》《十大番》《三打》《梅花三弄》等乐曲因令人惊叹的十面锣演奏技艺和浓厚醇正的浙江地方特色给观众留下了深刻的印象。

将军得胜令

(奉化汇总本)

[乐谱图]

新中国成立以来随着对传统优秀文化的不断重视,奉化吹打的整理

抢救工作取得了一定的成果。1984年"奉化吹打"词条首次被编入《中国音乐词典》中。1986年,《中国民族民间器乐曲集成》(浙江卷·宁波分卷)筹备创作时,奉化吹打的五首曲谱《将军得胜令》《划船锣鼓》《万花灯》《八仙序》《三打》得以入编。2003年《将军得胜令》的来源概述被编入西南大学出版社出版的《中国音乐通史概述》中。2004年4月和2009年9月分别将"圣缘堂"和萧王庙街道中心小学命名为"奉化吹打"的传承基地。2005年"奉化吹打"成功申报浙江省首批非物质文化遗产名录。

奉化吹打《将军得胜令》演出场景

然而,由于民间传统文化的不断萎靡、传承模式的落后、观众人群的缺失、外来文化的冲击等因素的影响,奉化吹打的传承拯救工作依然不容乐观。我们必须看到在传承抢救的过程中,仍存在着经费不足、演出效果无法与时俱进、经济效益低下、人才培养困难等诸多矛盾与问题,使奉化吹打在迈向更广阔的社会舞台的道路上困难重重。

第二节　宁海锣鼓

【采访时间】：2014年2月28日下午
【采访地点】：宁海深甽长洋村
【采访对象】：长洋十番锣鼓队成员
【采访人】：章亚萍、杨和平、丁丽君、池瑾璟、葛兆远

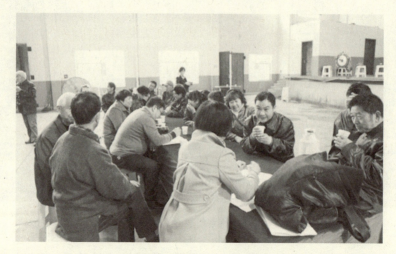

长洋十番锣鼓队访谈现场

　　宁海，位于浙江省东部，北邻奉化，东、南分别与象山港和三门湾相望，地貌复杂，坐落于天台山、四明山山脉交汇之处，地势西高东低，靠山背海，自西向东地势趋于平缓，形成了宁海独特的自然地貌景观。

　　早在新石器时期，宁海就已有可考证的先民生活劳作的痕迹。至西晋时期始置县，隶属临海郡。唐武德时属台州，直至民国元年时，宁海直属浙江省。1961年才最终恢复宁海县建制，1983年改隶宁波市。"癸丑之三月晦，自宁海出西门，云散日朗，人意山光，俱有喜态。三十里自梁隍山。闻此道於菟夹道，月伤数十人，遂止宿。"这是《徐霞客游记》的开篇，

而宁海也成了这位明代大旅行家旅途的起点。除了徐霞客的钟爱,宁海的秀丽山水同样孕育了铮铮铁骨的明代大儒方孝孺、《资治通鉴》注释者胡三省、"左联五烈士"之一的柔石、国画一代宗师潘天寿等诸多文人志士。"仙山碧海,代毓才人"正是宁海文史地理的真实写照。

一、历史发展

宁海锣鼓乐的产生发展与宁海平调息息相关,最早主要是为宁海平调做伴奏而生,著名作品《宁海锣鼓》又名"粗十番""大名番""平调头场"就因用于宁海平调《五场头》的第一首而得名。宁海平调是我国著名的戏剧表演艺术,其历史可以追溯到明朝万历年间。相传明代四大声腔之一的余姚腔的传入对宁海本地的戏曲产生了极大的影响,后又与宁海本地的吹唱班结合最终形成了如今满负盛名的宁海平调。与宁海平调一样,宁海锣鼓的发展也十分坎坷,生存状况曾一度岌岌可危。20世纪30年代初,宁海平调曾辉煌一时,一度流入上海等地,令人叹惋的是,仅仅十年宁海平调便趋于没落。1983年,随着最后一个宁海平调剧团的解散,新改组的剧团改为演越剧后,宁海平调这个古老剧种就像摆在新剧团中只具象征意义的门牌一样,开始了它颠沛流离、自生自灭的生存道路。

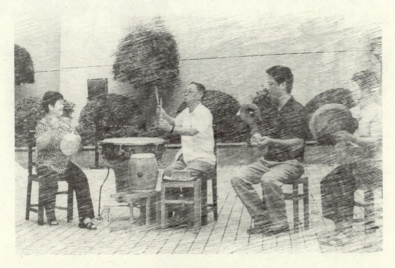

宁海锣鼓艺人排练

除用在宁海平调中做伴奏外,西店镇团堧村还发展出了一支独特的丝弦锣鼓传承队伍。清光绪年间,以戴东宝为首,戴愈康、戴继承、戴肖开等一批村民自学器乐,组建了团堧丝弦乐队。他们通过学习模仿其他戏班、乐队的演出曲牌,经过几代人的演绎,最终形成了自己的音乐风格。

二、表演特征

宁海锣鼓作为宁海平调的伴奏,其组成主要为"三大一小"[①]:大锣、大鼓、大钹、小锣,具有浓郁的宁海地方特色。

团堧丝竹锣鼓作为浙东锣鼓的分支,属于细十番的一种,演奏的乐队由吹、拉、弹、锣鼓四部分乐器组成,常用乐器有笙、笛、唢呐、三弦、板胡、中阮、二胡、月琴、琵琶、大鼓、小鼓、大锣等。演奏人数可以根据场合和演奏乐曲的不同而改变,且乐队成员没有统一的着装,日常便服等均可。演奏通常以曲牌联奏体方式进行。

团堧丝竹锣鼓演出场景

[①] 蒋勇,李稳,陈勇.宁海平调:曾让观众着迷的古老剧种[N].浙江日报,2006-06-04.

三、活态现状

新中国成立后宁海平调的生存状况得到了一定的好转。在抢救宁海平调的过程中,宁海县退休老教师童子俊发挥了积极的作用。1988年,童子俊创办了一个挂靠文化馆的"戏训班"。此后,他又"四渡舟山、七上横坑",在"戏训班"的基础上创办了"繁艺平调剧团"①。正是在童子俊和其他几个宁海平调演员的努力下,依靠着这个平调剧团的演出活动,宁海平调特有的一些剧目和表演绝技才艰难地存活至今。

其实早在20世纪80年代,"宁海平调抢救绝技小组"就已经成立,诸多有识之士开展了许多平调的抢救工作,如根据老艺人的唱腔,抢救和整理了一批传统剧目,其中挖掘整理、刻印了平调传统剧目39部,曲牌40多个。1994年成立的"宁海平调研究会",编辑出版了《宁海平调史》和会刊《平调研究》。② 多年来,会员们默默努力,投入大量的财力物力,终使宁海平调焕发一丝生机。

如今,越来越多关于宁海平调的项目和作品不断涌现出来。随着宁海平调的知名度进一步提高,有关部门也开始对宁海平调高度重视。宁海平调成功进入文化部首批公布的国家非物质遗产推荐名单中之后,各级文化部门相继举措,如成立了"宁海县平调传统剧目整理编辑小组",着手对原有的平调传统剧目进行重新整理和出版。

除此之外相关部门还对未来5年宁海平调的保护进行了规划并列出预算。宁海平调与锣鼓的抢救保护力度进一步加大,主要的工作重点也放在了平调的继承与保护以及创新与提高上。"未来每年将设立专项保护经费50万元,成立县级平调保护抢救委员会和调查研究办公室,搜集、整理、出版平调剧目曲牌。在3年内培养50人的相对稳定的演出团队,创作3至5部精品剧目,争取编排一台精品大戏。"③

① 蒋勇,李稳,陈勇.宁海平调:曾让观众着迷的古老剧种[N].浙江日报,2006-06-04.
② 蒋勇,李稳,陈勇.宁海平调:曾让观众着迷的古老剧种[N].浙江日报,2006-06-04.
③ 蒋勇,李稳,陈勇.宁海平调:曾让观众着迷的古老剧种[N].浙江日报,2006-06-04.

长洋十番锣鼓队表演场景

第三节 象山锣鼓

【采访时间】：2014 年 3 月 11 日

【采访地点】：象山石浦文化馆

【采访对象】：象山石浦"细十番"乐队成员

【采访人】：杨和平、丁丽君、池瑾璟、葛兆远、吴远华

象山地处浙江省东部，位于东海之滨，居长江三角洲南端，横跨象山港和三门湾，三面环海，坐拥两港。全县地势自西北向东南由高到低倾斜，县西北部地势险峻，山体宏伟，天台山脉自宁海县向东延伸至象山半岛。向东地势趋于平缓，至沿海处多为平原，平原处以冲积平原为主，山前冲积扇为主要形态，或经人工围涂，促淤成滩，土壤肥沃。

象山历史悠久，据考证距今 6000 年前的新石器时代就有先民于此繁衍生息。春秋时，象山归属越国，汉代时分属鄞县、回浦。唐神龙二年，象山立县，因北部山峦"形似伏象"得名象山，县以山名，归属台州。1983

年,宁波地、市合并,象山正式列为宁波市属县。

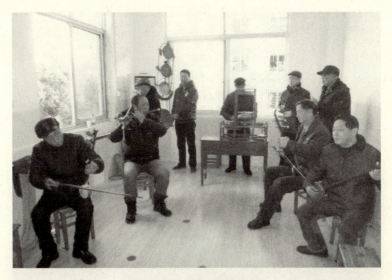

象山石浦乐队表演场景

一、历史发展

象山锣鼓主要源于象山民间,最早可以追溯到南宋时期。根据《象山县志》记载,南宋时战乱频发使许多人背井离乡。为了招民归耕,官府令艺人组队,沿着宁波、绍兴一直到临安一路边走边奏乐。以吹奏象山本地的民间小曲来感化流落至此的象山人重返家乡,故被称为"故情"队。后来又因谐音被改称为"鼓琴"队。象山鼓琴的演奏形式通常将大鼓置木方框内,两侧安铁环,穿杠抬行。框围白布,饰以八仙、天女、麻姑等图,也有上扎亭阁,围以彩绸或彩纸。旁置锣三、五、七面不等。锣鼓响时,胡琴、笛、箫齐鸣,曲调悠扬,音韵铿锵。象山鼓琴是象山锣鼓的雏形,在相当一段时间对宁波及其周边地区的吹打乐发展影响深远。至清中叶时"细杂番",亦称"舟山码头"的引入对象山锣鼓影响极深。这之后的象山鼓琴应用十响锣,被改称为什番锣,分细十番、大十番两类。至民国元年时,龙灯锣鼓自余姚、三北等地传入象山,在与象山十番锣融合发展后形成了象山锣鼓乐的较为奇特的一支,具有了独特的打击风格效果,尤其以

象山县南部的龙灯锣鼓别具一格，流传极广。

象山锣鼓活动场景

此外，在象山的锣鼓乐中，东门船鼓和爵溪渔鼓都是极具代表性的乐种。东门据扼要津，历来为海防重地。唐辟为渔港商埠；宋立东门寨；元设巡检司；明置昌国卫城于此；清为海防汛地，筑卫寨城墙和烽火台。古时，捍卫海疆的士卒，当倭寇来犯时，常以击鼓报警；两军对垒时，则以擂鼓助威，鼓舞士气；取胜后，又以鸣鼓庆贺，因称"天门战鼓"。1945年抗战胜利后，恰逢上海大亨杜月笙、黄金荣大寿，东门柯小乃带领由延昌、南田等渔民组成东门锣鼓队到上海贺寿演出，被当地人称为"渔家交响乐""海角大乐队"。因表演场面雄壮、曲调抑扬顿挫，被许多杂志报纸相继刊登，从此东门船鼓名声大噪，轰动一时。柯小乃去世后，倪阿青、林厚武等人又重抗船鼓大旗组成细十番，称为第二代。第二代以大小不同的三面铜锣，伴敲出节拍，音响效果极佳，引人入胜，更有一番韵味。尔后由丁良元、陈瑞春、吕品会等人组成的敲铜锣、拉胡琴、吹笛乐队称为第三代。他们刻苦训练、学习演奏技巧、精通乐曲，队伍15余人，逢婚丧场合都出去演奏。

爵溪地处浙江海岸线中段,三面环山一面向海,与东门同样是抗倭海防的重镇,清朝至民国时为著名渔港。当地渔民终日与大海相伴,既对大海充满崇敬和希望,又对大海的神秘与浩瀚感到恐惧。渔民在与大海和风浪的搏击中,锤炼了坚强的意志和宽广的胸怀。在风雨中与同伴患难与共、协同劳作,凝练成了团结协作的集体主义精神,以此基础上形成的爵溪锣鼓乐文化在很大程度上体现了对海难时逝去同伴的深深追悼之情。爵溪的民俗事象纷繁,渔文化十分活跃,有十分浓厚的文化底蕴,在此基础上逐渐孕育出了独具特色的象山爵溪渔鼓。民国时期,爵溪城内外寺庙林立,"弥陀寺""校场宫""青门宫""城隍庙""大瀛海道院"等都有自己的吹打乐队,各有自己的一套演奏乐曲,每逢节日都要游行吹打,热闹非凡。如正月初九"大瀛海道院"庙会;正月十三至十八元宵闹灯会;七月半"鬼节"摆祭礼、司焰口、放水灯、打沙船;八月初三"赵五娘"庙会;"十月早""城隍老爷出迎"大型庙会,戏曲大会演(在街心戏亭演十日十夜)等。渔民们以这些民俗活动为载体,祈祷风调雨顺,出海平安,满载而归,喜庆丰收;祭祀亡灵,镇邪除恶。

然而进入20世纪90年代,随着群众文化的繁荣,渔区百姓的婚丧大事、传统节日、大型庙会都请外地乐队(团)演奏,本地的锣鼓队反遭冷落,令人惋惜。

二、表演特征

象山十番锣分为细十番、大十番两类,在象山鼓琴的表演基础上,细十番在鼓琴轿亭内安放高低音皮鼓,轿亭右外侧安放十番锣架,组合成锣鼓轿。由两根木杠串轿抬行巡游演奏,后随步行丝竹乐队及钹、狗叫锣等小打击乐器,打击乐停落时,间奏丝竹乐,多以十番曲牌、民间小调或节奏感强的歌曲为演奏曲调。特点是边奏边行,随机操作,应用在巡游、社戏、喜庆等红白喜事。大十番则采用大堂鼓、大筛锣或云锣、大钗锣、小锣,吹奏以唢呐为主。大件的打击乐和富有穿透力的吹奏乐凸显粗犷、闹猛的风格,与细十番的细腻、悠扬的特色形成鲜明的对比。

象山的龙灯锣鼓也有其独特的艺术风格,龙灯锣鼓以号头角为主旋律,又称为龙吼。每当行进演奏时,进村前总以"龙吼"示意,村民在听到"龙吼"后便以放鞭炮以示欢迎。龙灯锣鼓的演奏声音短促有力,每个音顿挫明显,音色低沉,且演奏时多为齐奏,少用领奏、分奏等。节奏以快节奏居多,多为舞龙伴奏,伴奏越快则舞龙越活泼。为了敲大锣方便,龙灯锣鼓的艺人设计制作了一种背锣弓背在身上,背锣弓一头别在腰间,一头挂锣,右手敲锣,左手刹锣声,左右交替进行。

"爵溪渔鼓"的表演形式在象山渔村传统乐曲细化的基础上,赋予了新的时代元素,如增加了保护海洋资源等内容。将音乐和舞蹈交织于一体,弹拨乐器、吹奏乐器和打击乐器集于一身。通过对鼓乐曲谱的演奏和渔鼓手的翻滚、腾跃、队形变化等,表现了辽阔美丽的海疆,表达了渔民们与风浪搏击的坚强意志和宏伟气势,同样也体现了渔船满载而归、丰收喜悦的心情。

三、活态现状

新中国成立后,东门船鼓的生存状况得到了极大的改变。2003年由丁爵连及韩素莲等人发起,钱伟丰任教练和指挥,"东门船鼓队"在东门村成立。"东门船鼓队"按古代抗倭战鼓和扬帆出海时的传统锣鼓节奏,整理出72拍民间鼓谱,添置3艘鼓眼彩船、16只大鼓、16副大顶钹。岛上渔姑们利用业余时间,以妈祖庙为基地演练鼓钹。根据演奏角色的不同分为单打、双打,还有的练高架两面打、多人打。再配合顶、钹等乐器排演。"东门船鼓队"融娱乐与健身于一体,敲出海浪的韵律,体现海洋文化特色。船鼓队先在岛上各村和船埠码头巡回表演,征求村民尤其是民间老艺人的意见后,对鼓阵立位,擂鼓击点,逐一修正,日臻完善。在2003年"三月三踏沙滩"活动中,"东门船鼓队"首次渡海出征,在宋皇城沙滩亮相,正方形锣鼓阵列,由鼓眼彩船在前,双面大鼓殿后,8只单人鼓和18名敲钹者站在两旁助威。随着"呜呜呜"的螺号声,"咚咚咚"的鼓声响起,接着鼓钹齐鸣,此起彼伏,抑扬顿挫,跌宕起伏。至此,"东门船

鼓"敲出了欢乐、敲出了勇气、敲出了希望……2003年5月30日,宁波市第二届农民文化艺术节暨民间艺术大会现场,"东门船鼓"以特邀表演节目率先登场,拉开了民间艺术大会的序幕。"东门船鼓"的渔姑们身着金黄色彩衣,腰系红绸缎带,英姿飒爽。她们举起飘红缀绿的鼓槌,敲起了雄浑高亢的鼓声。遒劲奔放、气势磅礴的鼓点,展示了海岛民众憨厚朴实、豪迈粗犷、悍勇威猛的无畏精神,围观群众啧啧称奇。

随着民间灯舞、民间戏曲活动的兴起,象山锣鼓这一古老的民间器乐也越来越被象山人重视。象山锣鼓原系逢庙会、灯会、渔船出港返航、丰收喜庆、婚丧嫁娶的伴奏器乐曲,自1957年县文化馆排练细十番赴省参赛获奖后,象山锣鼓作为一种特有的民乐艺术形式出现在群众舞台上。1992年象山代表团一曲器乐演奏《渔港春潮》荣获宁波市第二届音舞节器乐演奏一等奖。近年来丹城、岳浦、爵溪、泗洲头、黄避岙等乡镇及丹城第三小学、县实验小学都相继成立了民乐队,其中丹城、石浦两镇民乐队被吸收为省民族管弦学会团体会员。

第四节 余姚锣鼓

【采访时间】:2014年1月24日

【采访地点】:余姚泗门镇、朗霞镇干家路村

【采访对象】:余姚泗门镇、干路村吹打班成员

【采访人】:杨和平、丁丽君、葛兆远、池瑾璟、吴远华

余姚位于浙江东部宁绍平原中,东临鄞州、江北,南枕四明山,紧靠奉化、嵊州,西连绍兴市上虞区,北毗慈溪市。相连浙东盆地与浙北平原,地势南高北低。南部为四明山区,山峦起伏,盆地、山谷星罗棋布;中部为姚江平原,亦有孤山丘陵点缀姚江两岸;北部为滨海冲积平原,一马平川。

姚江百里,积淀千年。余姚历朝历代皆是人文璀璨,风物富饶,有着

"文献名邦""东南名邑"之美誉。自古至今,余姚人才辈出。古有王阳明、严子陵、朱舜水、黄宗羲谓之曰"四贤",后有蒋梦麟、余秋雨传前人之人文精神。浓厚的文化气息对余姚的人文艺术发展影响深远,也使余姚的民间音乐较之浙东其他地方富有更多的人文情怀。

一、历史发展

余姚十番,亦称粗细杂番,是在余姚民间广为流传的一种器乐表演艺术样式。余姚十番起源于明嘉靖年间的庙会活动,距今已有四百多年的历史。相传明嘉靖后期,戚继光在浙东平倭,为祈求太平,庆祝抗倭胜利,姚北一带民间逐渐兴起了一种以粗细杂番表演为主要内容的迎神赛会,余姚十番开始渐渐红火起来。其后清朝乡邑诗人胡德辉曾在《赛驱蝗神诗》中形容余姚十番:"何以发聋聩,鼍鼓杂金铙;何以流雅韵,细乐和笙巢。"①

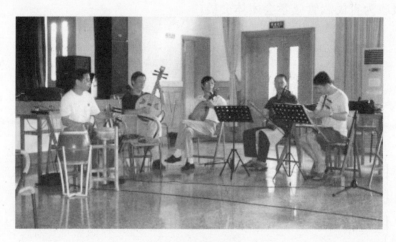

余姚十番排练场景

余姚粗细杂番是锣鼓和唢呐等相结合的一种演奏形式,可以演奏的曲调非常丰富。"根据不同的场景,运用不同的乐器,可以演奏出不同的

① 第四批浙江省非物质文化遗产名录推荐项目简介.互联网文档资源 http://www.docin.com, 2015-9-18.

曲调。例如在余姚北部村一带，贺喜庆常用的曲牌有《春天快乐》《梅花三弄》等十余种；丧事常用《柳青娘》《醉步登楼》两种；生日寿诞常用《大开门》《朝天子》《点江阵》三种。"①

余姚粗细杂番分布广泛，在余姚几乎每个村都有演奏十番的民间艺人，广泛分布在四明山北溪村、泗门镇塘后村、朗霞干家路村、河姆渡翁方村等数十个城乡村落，其中尤以姚北朗霞一带十番班最为著名。新中国成立以来余姚十番的发展依旧曲折。"文革"期间因民间音乐被禁止，余姚十番的传承处境一度岌岌可危，但因十番音乐在余姚民众心中早已根深蒂固，使余姚十番得以保留了下来。"文革"后，余姚十番的传承人杨耕南（已故）积极投入余姚十番的传承拯救工作中来。在政府的大力支持下，一大批爱好器乐的年轻人被集合起来，在杨耕南老人的指导下成立乐社、组织活动、参加表演等。现在，经过不断的艺术实践，在余姚粗细十番的抢救传承以及创新升级等方面都取得了显著的成效。如今，经余姚市文化馆整理出来的余姚粗细十番的曲目有《快乐》《梅花三弄》《醉登楼》《柳青娘》《小开门》《大开门》《将军得胜令》七首。

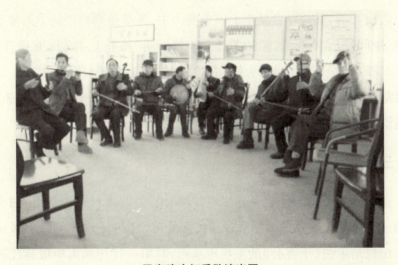

干家路吹打乐队演出图

① 第四批浙江省非物质文化遗产名录推荐项目简介. 互联网文档资源 http://www.docin.com，2015-9-18.

二、表演特征

余姚粗细杂番,顾名思义,有粗细之分。其中粗十番以鼓、锣、钹、碰铃、唢呐、招军等击打乐器为主,通常由 6~8 人组成；细十番以二胡、板胡、笛子、琵琶、金刚腿、三弦、月琴等丝弦乐器为主,演出人员 10 余人不等。二者规模有大有小、可分可合,一般民间乐队兼有粗细两种器乐,故俗称粗细杂番。

粗细十番的演奏首先是以行会队伍和鼓亭为载体。鼓亭有扛抬鼓亭和赤腰鼓亭两种,扛抬鼓亭是用木制雕刻、四面画龙雕金珠装饰的亭子,亭内放着鼓、王卜子,司鼓手在亭内敲打,前后两人用杆抬着行进,其余乐器却在亭外。赤腰鼓亭则有一个木制雕刻、金珠装饰的龙头锣架,龙头挑起高过人的头顶,悬挂着大小不同的三面锣鼓,司鼓手自己背着敲打。而离开鼓亭和行会阵容,粗细十番又可作为民间乐队单独参与表演活动,如婚丧喜庆等仪式或堂会演奏。

余姚粗细十番中,"粗十番"的表演形式,除了迎神赛会请菩萨是边行走边演奏的,其他场合基本上以坐奏为主,演员排列顺序是十人排成半圆形,中间鼓板师傅,其左边为主胡(兼板胡、梅花)、邦胡(兼梅花、大锣)、二胡(兼金钹)、大胡、大钹,右边则是三弦、斗子、笛子、大鼓。而在姚北细十番班和鼓亭班中,还有一种击酒盅,盅口对合,合着乐拍碰击,音响清而脆亮,很具有民间特色。

三、活态现状

余姚粗细十番的传承十分坎坷,以蜀山村、北溪村等为例,粗细十番作为一种极具代表性的民间音乐在民间的传承发展已岌岌可危。凤山街道蜀山村是乐曲《十番会》的重要传承点,其第一代传承人中极具代表性的有袁明炎、袁长宝等。解放初期这批老艺人通过父传子、师传徒的方式传入第二代,此时的传承人有袁裕丁等,传承队伍略有壮大。后来,传承情况一度岌岌可危,直到 80 年代才恢复传承,培养了袁国先等第三批传

承人。但受制于演出形式落后,演出效果不理想等问题,蜀山村的《十番会》如今只能在老年活动室的自娱自乐中欣赏到了。面临同样境地的还有四明山镇的北溪村,新中国成立以前,以卢明村为首的北溪村粗十番班社曾在余姚风靡一时,相继培养出了卢金礼、卢张龙等一批传承人。新中国成立后北溪村的粗十番传承同样受到了各种因素的干扰打击,如今卢金礼、卢张龙等人已无力将北溪村粗十番传承下去,这份特殊的技艺濒临失传。

值得庆幸的是,随着对传统文化传承工作的日益重视,各级文化部门和传承人都各自采取了许多卓有成效的举措。以朗霞镇干家路村为代表,1964 年,干家路村就建立起粗细十番俱乐部,由杨庚南和陈钧定担任指导老师教授各类乐器。2001 年 8 月,在朗霞镇老龄委的推动下,一支以杨松炎、孙传忠为首的 25 人组成的干家路村民乐队成立,并在浙江省庆祝老年节活动上表演粗细十番。2003 年,为推动余姚粗细十番的发展,余姚市举办首届村落文化艺术节,郎霞镇干家路村民乐队在闭幕式上受邀演出。2008 年,余姚粗细十番当仁不让的被列入宁波市第二批非物质文化遗产代表作名录。

第五节　镇海锣鼓

【采访时间】:2014 年 2 月 28 日下午
【采访地点】:镇海后大街文化宫
【采访对象】:镇海后大街吹打乐班成员
【采访人】:杨和平、丁丽君、葛兆远、吴远华

镇海位于浙江省宁波市境东北部,长江三角洲南翼,东海之滨。东临舟山群岛,南接北仑港,西连宁绍平原,北濒杭州湾,与上海一水之隔。地形狭长,地势西北、东南两端高,中间平,甬江由西南流向东北入海,横贯

境内中部。镇海自古以来都是中国对外交往的重要口岸之一,素有"浙东门户"之称。

镇海后大街乐班成员采访现场

镇海历史悠久,据考证小港横山下、沙溪蛇山山麓均发现有原始先民活动的迹象。春秋时期,镇海始属越国。秦时设会稽郡,下属句章县,镇海因处句章县以东,因此得名句章东镜。唐时析古句章,分置姚、鄞二州,至唐元和四年,在甬江口处建望海镇,始设镇海建治。清康熙年间改立镇海县,直至新中国成立后,虽几经更迭但终在 1963 年恢复镇海建置。1985 年再次并入宁波市,同年十月改县置为镇海区,沿用至今。

一、历史发展

镇海的锣鼓乐相对于浙东其他地区的锣鼓乐有着很大的不同,其中以澥浦船鼓最为著名。以澥浦船鼓为例,锣鼓乐在澥浦船鼓中与舞蹈相结合,形成了一种具有鲜明特色的"鼓舞艺术"。澥浦船鼓起源于清嘉庆年间,当时此地渔民多以河南和福建两地的移民为主,每逢节日或出海捕鱼时,两地人民都会表演起各自的庆祝方式,福建籍渔民善舞和编织道

具,而河南籍渔民则擅长击鼓和器乐。久而久之两种艺术相互融合便渐渐形成了今日的澥浦船鼓。清末民初,船鼓队最为红火,往往成为各项节庆活动的"先头部队",在民间影响较大。20世纪50年代至60年代,船鼓逐渐衰落,濒于失传。自1996年起,当地区、镇两级政府和文化部门开展了对民间舞蹈的挖掘和抢救工作,"组织专业人员对老艺人进行走访,通过录音录像保存表演资料,然后整理归档,为船鼓艺术重新恢复奠定了基础"①。

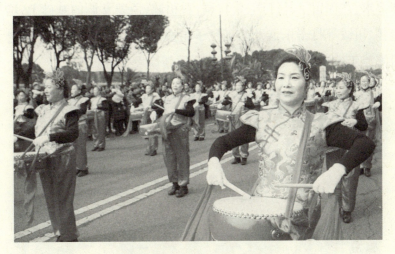

镇海锣鼓《十里红装》表演场景

二、表演特征

澥浦船鼓表演声势浩大、震撼人心,她反映了渔民庆祝丰收的喜悦心情和祈求家人平安的美好祝愿,体现了浓郁的渔家风情。演出场地多为渔港空旷地,演出人数可多可少,多则数十人,少则七八人,由龙头作导,众人相随。表演者服饰以画有龙、虾、鱼等图案的渔民对襟衫为主,背景常常是画有与海洋相关图案的渔船,表演的乐器由唢呐、大堂鼓、小京鼓和锣、钹等组成。船鼓演奏极具浓厚的喜庆气氛,其曲调高亢,和声粗朴,

① 周航."晒晒"浙江的"文化良种"[N].中国文化报,2011-05-26.

节奏跌宕起伏,动静结合,欢闹却不鼓噪,兼以粗犷奔放的舞蹈动作,非常适宜于场地演出。①

为适应舞台表演的需要,新中国成立后艺人们在保留原有的艺术内涵和表演形式的基础上对澥浦船鼓进行了一定程度的改编。改编后的澥浦船鼓在表演形式、故事情节、乐器编排等方面都有较大的革新。首先是加设号子,以"开船啰——"作为引子,然后按照出海、作业、搏海、丰收、归航五个章节,把渔民打鱼作业全过程糅入表演。其次,根据船鼓的独特音律要求,在保留了马灯调、紫竹调、看相调、孟姜女调的基础上,增加了大旗锣、川钹等打击乐器及船工号子组成的新型吹打器乐曲《渔老大》,使得澥浦船鼓这一古老的艺术在如今重新焕发生机。

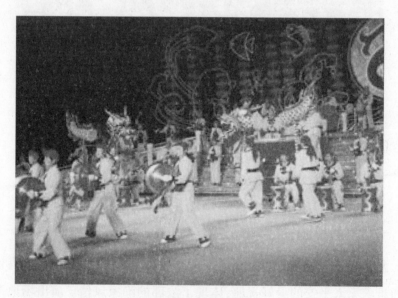

镇海锣鼓表演场景

2005年6月,经过简单包装的澥浦船鼓,第一次参加了浙江省海洋体育文化展示和海洋特色体育项目比赛,并且获得银奖。此后,更多的新颖元素被渐渐融入澥浦船鼓中。首先在舞台道具上,一艘以"眼睛"渔船

① 徐志明,孙大海,谢春华."澥浦船鼓"再现当年辉煌[N].宁波日报,2005-04-07.

为主角,12叶渔舟为配角的舞台阵容跃入观众眼帘,再加上改造了原来由两人抬船一人击鼓的"旱船"形式,将其设计成舟鼓合一的单人澥浦船鼓,①澥浦船鼓的新外貌逐步确定下来。渔舟外形酷似黑鱼,船舷下方绘着波浪水纹,垂着蓝绸布幔,给人以潮上行舟的动感;舟首置一面蟹鼓,便于鼓手敲击;渔舟两头则附以夸张的双鱼,舟帮绘有两只大蟹,寓意鲜鱼满舱、虾蟹满箩。同时,"结合妈祖曾在镇海海域接受封神的历史典故,船鼓引入妈祖文化的内容,设置了16名手持镇海宝塔的渔姑,把渔民战海斗浪的场景和渔姑企盼出海亲人平安归航的内容融为一体。演员服饰也进行了重新设计,男演员服饰以海蓝色为底色,饰以金色渔网装饰;女演员服饰以红色为主,与手持的金色宝塔互衬,强化了舞台的视觉效果,增加了演出的喜庆氛围。其次在曲调上既保留了原有的粗犷雄浑的特点,又糅入江南马灯调旋律的细腻;既张扬大海的汹涌澎湃,又舒展了大海的万顷碧波,变化多端"②,充分展现澥浦南北结合的文化底蕴,更具强烈的艺术感染力和浙东地域文化特色。

三、传承现状

如果说民俗文化的产生源于历史生活的积累,那么,让民俗焕发时代光彩则是当代人的责任。澥浦船鼓在传承中得到振兴,离不开创作人员的呕心沥血和演员们的辛勤付出,也离不开当地政府的重视和社会各界的支持。在抢救完善澥浦船鼓工程中,镇海始终将船鼓艺术的创新作为推进当地文化建设、加强社会主义新农村建设的重要举措。有关部门专门成立领导和协调小组,建立培养机制,培养艺术新人。令人欣慰的是,曾经濒临失传的澥浦船鼓,如今后继有人。2007年,澥浦镇在具备民间艺术传承条件的澥浦小学建立澥浦船鼓艺术培训基地,挑选出近百名艺术新苗组建了"小小船鼓队",由若干名船鼓队员负责日常教学,区文化部门辅导老师则定期进行排练辅导。

① 徐志明,李阳育,楼姿含.澥浦船鼓:百年鼓乐赋新韵[N].宁波日报,2006-09-30.
② 徐志明,李阳育,楼姿含.澥浦船鼓:百年鼓乐赋新韵[N].宁波日报,2006-09-30.

近年来,澥浦船鼓不但频频出现在镇海区各种文化活动中,而且走出镇海,走向了更为广阔的天地。作为具有浓郁喜庆气氛、深受当地群众欢迎的表演形式,澥浦船鼓不仅是民间艺术园地中的一朵奇葩,更在繁荣地方新农村文化建设、丰富农民文化生活中起到了不可替代的作用。2007年春节,澥浦船鼓在澥浦镇各村巡回表演,农民切切实实感受到,有了船鼓表演的春节是多么欢乐祥和。

第六节　舟山锣鼓

【采访时间】：2014年3月12日

【采访地点】：舟山文化馆

【采访对象】：舟山锣鼓传承人程庆福、程勇以及"高家班"成员

【采访人】：杨和平、丁丽君、葛兆远、吕鹏

舟山锣鼓孕育于美丽富饶的舟山群岛。舟山古称海中洲,位于东海之湄,长江之尾,由一千三百九十个岛屿组成。舟山群岛历史悠久,早在新石器时代,群岛中就已有可被考证的人类活动痕迹,从考古发掘看,应与良渚文化、河姆渡文化一脉相承。舟山在春秋时期正式列入版图,归属越国,到战国时期归属楚国。秦一统后,隶属会稽的鄞县,直到唐朝开元二十六年(738年)才在此设置县治,定名翁山县,隶属明州府。至清康熙二十六年(1687年)更名为"定海县"。新中国成立后,1953年成立舟山专区,下辖定海、普陀、岱山、嵊泗、象山五个县区。1987年1月撤销舟山地区成立舟山市。又于2011年设立浙江舟山群岛新区。

千百年来,舟山群岛以海为伴,岛与岛之间隔海相望只能以船为唯一的交通工具。长此以往,舟山群岛逐渐形成了独特的富有浓重海洋气息的舟山"海文化"。舟山的海文化集百家所长,不同时期不同地域的极具差异的外来文化伴随着一艘艘外来的船舶驶入舟山群岛之中,以佛家观

音文化为首的诸多文化与舟山本地的海文化结合与创新,经过历史的演变与发展最终形成了今日舟山所独有的"新海洋文化"。而舟山锣鼓就孕育于舟山这独有的地理环境与历史文化中。

一、历史发展

舟山锣鼓是浙东锣鼓的重要组成部分,亦称"海上锣鼓""码头锣鼓""行会锣鼓""三番锣鼓",其每一个别称都有其特有的意义与历史来源。舟山群岛星罗棋布,自古至今沟通岛与岛间的纽带仅靠一艘艘船舶。旧时科技与造船工业不发达,船只每到达和离开码头只能通过人声来吆喝示警,但人声音量有限,因而逐渐被锣鼓代替。长此以往这些由船工们敲打锣鼓的方式渐渐演变为一种锣鼓文化,不再仅仅是作为通告和示警的手段,更添加了一种对出海的送客祝福与归海时的迎客喜悦之意。而这种码头锣鼓文化就渐渐被称为"码头锣鼓"。

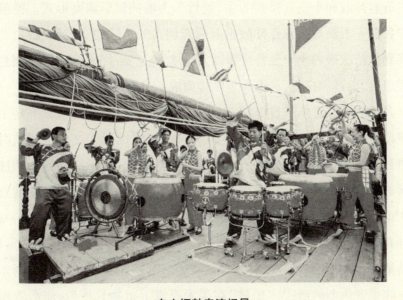

舟山锣鼓表演场景

舟山人民与海为伴也与海搏斗,一方面古时许多舟山人一生中在船上待的时间还要高于在陆地的时间,海上生活单调乏味,因此锣鼓音乐配

上丝竹音乐成了航行期间消遣的必备方式。另一方面当时船只小且不实,再加上航海技术的匮乏使当时出海的事故率极高。艰难的生存环境也培养了舟山人坚韧不拔、拼搏顽强的精神。这种敢于与大海搏斗的精神深深烙印在舟山锣鼓中,形成了极富特色的舟山"海洋锣鼓"。后来,这种特殊的"海洋锣鼓"悄悄地"登陆"扎根,因其独特的演奏形式和与海搏斗的磅礴气势渐渐被人们所喜爱,并广泛用于迎神、喜庆、祭祀等民俗活动中。因舟山地区的迎神活动又被称为"行会",因此此时舟山锣鼓也渐渐演变为"行会锣鼓"。

二、表演特征

舟山锣鼓将浙东锣鼓粗打和细打的方式巧妙地结合到一起,根据曲调的不同可以自由表现与海洋搏斗的粗犷激烈的场景和渔家风情温婉抒情的意境。在演奏乐器方面,舟山锣鼓从无到有,从有到多,最终发展成熟为五音排鼓和十三音排锣为主,丝竹乐为辅的器乐演奏形式。排鼓与排锣各由一人演奏。五音排鼓由五只音调高低不同的堂鼓组成,由音调从高到低依次排列。十三音排锣则大小才锣、音高手锣、壅锣等不同色彩的锣组合,由音调高低、从上而下竖排而成。

舟山的锣鼓音乐来自海洋,来自船舶。其独特的文化来源决定了舟山锣鼓"船鼓"的演奏形式。最早的"码头锣鼓"因船工在敲打锣鼓时还要进行起锚、抛锚等繁重的工作,非常忙碌。因此,为了演奏的便利性和演奏的音响效果考虑,船工们对锣鼓的摆放进行了改良,在原有的响器中"添加大鼓、大锣,并用一个固定的木框将几面大小不同的锣放在一起,或挂在船壁上,或是竖在船头,由一个人敲打"[1]。并且因为音色的需要,鼓的数量也逐渐增多。现在,这种独特的"船鼓"形式依旧活跃在浙东民间。除了音乐上的形式,"船鼓"在美术视觉上也独具特色,演奏者用纸或竹子等材料,扎成船形的架子,内置一个鼓,船架上挂数面锣,演奏者在

[1] 韦俊云.舟山锣鼓——试探一个新乐种的发展与形成[J].舟山师专学报,1998(05).

行进中敲奏。彩色的船舶道具配上演奏者的精湛技艺,是"船鼓"演奏的一大特色。随着时代的发展,船工们对于锣鼓敲打也有了一定的要求,逐渐增强其艺术性,并在锣鼓点子上下功夫。除了吸收本岛、沿海大陆地区的一些锣鼓点子外,也根据海上生产、劳动的需要,逐步发展为"问候锣""欢庆锣""太平锣""赴水锣""联络锣"等锣鼓点子,甚至每到一个码头就能敲奏出不同的锣鼓点子。①

其后的"行会锣鼓"则是"海洋锣鼓"的陆地化表演形式,它的表演特色同样也有音乐听觉和美术视觉两个方面。在音乐上,"行会锣鼓"由"海洋锣鼓"发展而来,在保留了原有的丝竹乐的基础上,将锣鼓演奏与"行会"活动相结合,形成了边走边奏的演奏形式。演奏时,由两人抬"彩船"在前,彩船内设两、三面鼓,有一人在彩船内边走边打。旁边悬几面锣,有另一司锣手边走边敲。尔后紧跟着吹打乐班,整个锣鼓队边走边奏出一些当地的民间乐曲。而在美术视觉上,"行会锣鼓"仍保留了"海洋锣鼓"的元素,例如以彩船代替真正的船只,彩船上绘以图彩花纹,十分吸引人们的眼球。有别于其他地区行会锣鼓音乐的是,有一部分"行会"则将彩船船鼓的形式改变,不再应用制作烦琐昂贵的彩船,而改为相对简单便捷的方式。"司锣手在自己腰背上绑扎一条从头顶弯向胸前的弓形长竹片,上挂着由一竹框固定的几面不同音色的锣,左手握住竹框,右手执锣锤,边走边敲。击鼓的形式,则由一名双手击钹的乐手,反背着固定好的二、三面鼓,鼓边有时附有两只响木,由身后的一名击鼓手"②(一般是对锣鼓点子与敲奏技巧有着丰富经验的民间艺人)跟随着敲打。

三、传承现状

舟山锣鼓的曲目自然与海洋紧密相连。因创作背景和表演内容都与海有关,因此舟山锣鼓的传曲,如《海上锣鼓》《海洋丰收》《细打沙船》《渔舟凯歌》《潮音》《龙头龙尾》《龙腾虎跃》《回洋锣鼓》等大多与海字相

① 韦俊云.舟山锣鼓——试探一个新乐种的发展与形成[J].舟山师专学报,1998(05).
② 韦俊云.舟山锣鼓——试探一个新乐种的发展与形成[J].舟山师专学报,1998(05).

连。由于舟山锣鼓在人民群众中颇受喜爱，流传广泛。20世纪30年代，定海县白泉镇民间艺人高生祥、高如兴父子等人组成了"高家小唱班"，因吹打技艺出众，舟山群众对舟山锣鼓的接受程度越来越高，在以后的30年里"高家小唱班"在舟山地区近乎家喻户晓。特别是新中国成立后随着国家对传统文化的重视和推广，舟山锣鼓名噪一时。"文化大革命"期间，舟山锣鼓濒临绝响。1979年，文化部下达文件抢救民族民间音乐，政府组织专家对其进行抢救与挖掘，舟山锣鼓逐渐复苏。

第七节 嵊州吹打

【采访时间】：2014年12月26日

【采访地点】：嵊县白泥坎村、长乐村

【采访对象】：白泥坎村、长乐村吹打班成员

【采访人】：杨和平、丁丽君、葛兆远、吕鹏

嵊州地处浙江东部，曹娥江上游。向东与余姚、奉化接壤，南邻新昌、东阳，西接诸暨，北连绍兴、上虞，内辖18个镇和10个乡。秦汉时候，嵊州设县城称为剡县，唐代时改为嵊州，但不久又废州，复设剡县。至北宋时封建统治者以"剡"字不吉利，有兵火象，因此改为嵊州沿用至今。

嵊州山水美景秀丽，素有"东南山水越为最，越地风光剡领先"之称。自古以来，众多文人墨客、贤士名流驻留于此，留下许多名垂千古的诗篇，王羲之、戴逵等在嵊定居终老；李白、杜甫、陆游等也曾数次到嵊州游历，更留下"剡溪蕴秀异，欲罢不能忘"等名篇绝句。由此形成的嵊州独特的诗词文化更为嵊州吹打的产生与发展提供了深厚的文化积淀。

一、历史发展

嵊州吹打是浙江民间音乐的缩影。它的产生与发展不仅只是嵊州诗

词文化的推动,更重要的是嵊州民间祭祀文化对其产生提供了土壤和依托。自古以来,嵊州人民信神信佛,几乎每个村落中都有祠堂和庙所,而一个个戏台就坐落在这些祭祀场所中。嵊州的戏台相传最多时有两千余个,现存可用的亦有两百多个。浓厚的民间文艺气息再加上传入的佛教音乐的影响,嵊州吹打便在为两千余座庙间戏台中应运而生。

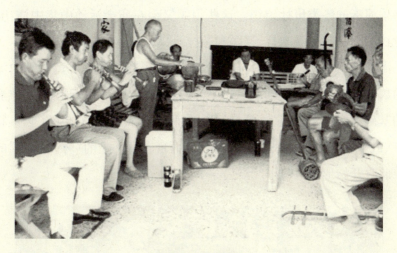

嵊州吹打艺人排练

嵊州吹打最早萌芽在春秋战国时期,当时人们将自己的心愿寄托在神明赐福身上,因此一定规模的"村民社赛""庙会祭祀"活动开始兴起。后来随着举行庙会活动的地区不断扩大,时间不断增加,除春节前后的几个月外,几乎每个月都有庙会活动举行。这些按月举行的庙会活动与众多的传统节日一道共同组成了春秋战国时期嵊州一带百姓们的主要文化娱乐活动,而嵊州吹打乐就在这些文娱活动中逐渐萌芽产生。

此后的数百年间是嵊州吹打的发展时期,不同的社会朝代背景对奉化吹打的发展都起到了不同的推动作用。魏、晋、南北朝时战乱纷争,大量的士子文人为躲避战乱纷纷南迁,王羲之、戴逵等游历至嵊州境内,见山水秀丽民风淳朴便相继定居下来。众多文人士子的到来为嵊州带来了更高层次的诗词文化,也为嵊州民乐注入了中原音乐的元素,嵊州吹打的旋律因而变得更加婉转优美,内容也更加富有内涵。此后的唐宋时期,江南"人

文盛景"遍地,更是将中原诗词文化对嵊州民乐带来的改变推动到了极致。

嵊州吹打发展至明代中叶时到达顶峰,境内各地吹奏班大兴,各村各户逢大小红白事、节日祭祀等都有吹打演唱。此时的嵊州民间吹打音乐发展相对成熟,分工细化逐渐形成了吹打与戏文结合演出的戏客班、专门为婚庆喜事吹打演唱的坐唱班、专门进行丧葬白事的道士班以及专门从事器乐演奏的各类班社组织。这些组织又会在庙会活动中集中演出,各村各社相继竞演各类吹打、舞蹈和杂技等,场面壮观,热闹非凡。

清朝光绪年间,嵊州吹打乐的发展进入了新的阶段。黄泽镇白泥坎村的魏谷尘在原来的基础上组建了"万民伞"嬉客班,并且在原来伴奏乐队的基础上增加了二胡、竹笛、扬琴、唢呐等丝竹乐器,再加上了独具特色的"吹鼓亭"边走边奏,别有一番特色。而现在意义上的"嵊州吹打"的雏形在此时开始形成。

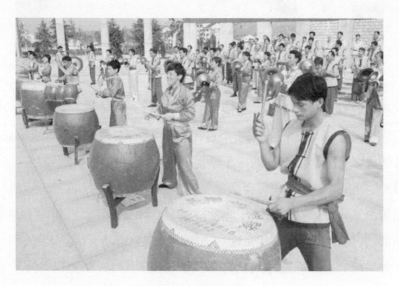

嵊州吹打演出场景

二、表演特征

在历史长河中发展孕育的嵊州吹打十分注意吸收和融合从外流入的优秀文化,尤其随着婺剧、昆曲、绍剧、目连戏等艺术形式在各地流传开

来，嵊州民间的吹打乐手与这些戏曲艺人相互交流、学习，从而使嵊州吹打在艺术特色上有了极为独特的改变与进步。

嵊州吹打的表演特色鲜明，从艺术角度来看，嵊州吹打在表演形式的多样性、演奏内容的内涵深度、演奏器乐的架构上都独具一格。嵊州吹打受中原音乐元素的影响颇深，演奏中既有江南音乐的温柔婉转，又有中原鼓乐的豪迈粗犷，并且形成了两大派系。以地域划分，东乡以丝竹为主，打击为辅，西乡则以打击为主，吹奏为辅。以演奏乐器划分，又分打击吹奏和丝弦清奏两类。西乡的打击吹奏又有"大敲""粗敲""骑马调"等别称，配器以唢呐、目莲号头为吹奏基础，配上大鼓、大钹等，常用乐器有笙、笛、二胡、碗胡、琵琶、豆管、三弦、雨板、双星、叫锣、长鼓、清鼓、尺鼓等，曲调雄壮粗犷。曲谱有"大敲""三十六行"等，表演多用于喜庆、游行活动，另有"十番"等表演相对高雅，用于庙会活动中。东乡的丝弦清奏又被称为"细吹细敲"，常用乐器由笛、钹、唢呐、琵琶、二胡、三弦、腿琴、双星、二锣、五锣、高鼓、扁鼓、大鼓等乐器。根据不同的演出场合需要，丝弦清奏的演奏团体又分化为道士班、乐师班、戏客班，各自分别在民间各类红白喜事与庙会活动中演出，演奏乐曲有《春风》《妒花》《节诗》《绣球》《夏雨》《将军令》《大辕门》等，表演形式又根据地域发展为黄泽丝弦、东林抬敲、白泥砍"吹鼓亭"、北漳坐唱等。

三、传承现状

不论是嵊州东乡的丝弦清奏，还是西乡的打击吹奏，都通过各自独特的表演形式，将嵊州民间的经典曲目流传下来。如今在这些地方依稀还可以听到这些富有浓郁民间气息的优美曲调。经由各代传承艺人的努力，整理成谱的有《绣球》《落雁》《辕门》《回调》《妒花》《十番》《玉屏风》《平湖头》《五场头》《柳青娘》《送西天》《谢神调》《浪淘沙》《西湖柳》《跌落金钱》《高山流水》《曾记梨花》等，这些曲目可以让人体味越地的民俗风情，感受嵊州的艺术底蕴。新中国成立后，《辕门》《十番》《妒花》《绣球》等经上海音乐学院整理收为民族乐曲教材。《春风》《夏雨》《秋收》

《冬乐》"四季组曲"还曾受到中央领导人的赞赏。20世纪80年代,嵊州吹打又创作了一系列极富时代特征的乐曲,如《新天地》《人欢马啸》《欢天喜地》等,为嵊州吹打乐曲谱的传承书写了新篇章。

嵊州吹打得以传承发展至今日,一代代老艺人对艺术创作的无限热爱和对嵊州吹打传承工作的不懈努力居功至伟。生于清代同治年间的魏谷尘开创了奉化吹打的新形式,其在黄泽白泥坎创办的"万民伞"嬉客班,以"吹鼓亭"的演奏形式极大地影响了东乡丝弦清奏的诞生与发展。其后的"万民伞"才人辈出,魏淇园、尹功祥、郭金林等在传承技艺、创作新曲目、扩大嵊州吹打影响力等方面都有极大的贡献。新中国成立后,由"万民伞"魏淇园等整理创作的"四季组曲"《春风》《夏雨》《秋收》《冬乐》受到广泛好评,1956年《夏雨》在浙江民间音乐舞蹈会演和第二届全国民间音乐舞蹈会演上相继获奖,更受到周恩来总理、朱德等中央领导的赞赏。1958年在为苏联苏维埃主席团主席伏洛希洛夫的演出中,魏淇园更被周恩来总理称为"中国真正的农民音乐家"。西乡打击吹奏的传承人代表如钱增法等也同样贡献显著,在其带领下长乐农民乐队先后在浙江音乐舞蹈节调演、浙江省首次调演、中国锣鼓邀请赛等演出与赛事中先后演出和获奖。

目前,同众多非物质文化遗产一样,嵊州吹打的传承和发展依然面临着诸多的困难与问题。随着时代的进步,西方文化对民众尤其是青少年的影响进一步加深,越来越多的年轻一代对传统音乐开始失去兴趣,使得一些优秀的曲目濒于失传,如新中国成立后新创作的"四季组曲"已很少有人可以吹奏,《大辕门》等传统乐曲甚至很少有人听过。再加上社会重视程度不高,商业性不强,以白泥坎村丝弦乐为首的自娱自乐性质的民间吹打乐陷入了乐队成员外出打工、传承断续,活动无人组织、无钱组织的困局。而西乡的打击吹奏乐生存状况同样不容乐观,虽然依靠自身表演形式喜庆、热闹,表演种类多样的特点,西乡的打击吹奏乐可以依靠商业活动生存下去,但同样因为缺乏相对有效的管理,乐队结构混乱,成员技艺一般,传承曲目单一等问题深深制约着嵊州吹打的复兴之路。

嵊州吹打的保护和传承,已经被提上了政府部门的议事日程。目前,嵊州市已把嵊州吹打列入越乡文化名市建设的重要内容。在传承人的建设和培养方面,计划在有关中小学开设民乐吹打兴趣班,如黄泽镇中小学将传承保护和学校教育相结合,组织学生向白泥坎村的民间老艺人学艺,以使黄泽丝弦能够传承下去。同时,推广长乐农民乐队的成功经验,在传承中发展文化产业。长乐吹打,因表演大气,气氛热烈,再加上边走变奏的形式,十分适用于各类庆典活动,并且在上海、江苏等地都享有盛名。如今,长乐正逐渐形成吹打产业,且乐队成员收入富裕,引来越来越多的人开始学习吹打,据不完全统计长乐镇的吹打乐队有二十多支,而且以中西结合的吹打乐队也越来越受到群众的欢迎。

除此之外,各级主管部门在"传统乐曲的整理和研究、吹打队伍的发展和提高、民乐曲目的创新和改革等方面也作了全面统筹和具体部署工作,并制定出一系列切实可行的措施,把吹打作为基层文化的主打形式,整理出具有代表意义的曲子,对健在的乐手进行录像、录音采访,按照吹打乐和丝弦乐两类分别开展保护试点,大力鼓励和扶持创作贴近生活、贴近时代、贴近百姓的新乐曲等"[1]。不过随着经济的发展和人民生活水平的改善,老百姓对文化娱乐活动的需求逐渐增加,如何将老百姓的文娱需求转移到中国传统音乐上来仍是接下来一段时间亟待解决的首要问题。

[1] 卢芹娟.嵊州吹打的振兴和发展[J].中国民间文化艺术之乡建设与发展初探,2010(06).

第四章　代表传承人与传承曲目

浙东民间吹打乐是浙东悠久传统文化和浙东人民智慧的结晶。经历代民间艺人的创作和传承，积累了丰富的曲目，也产生了一批传承人。

第一节　代表传承人

著名民俗文艺学家冯骥才说："当代杰出的民间文化传承人是我国各民族民间文化的活宝库，他们身上承载着祖先创造的文化精华，具有天才的个性创造力。……中国民间文化遗产就存活在这些杰出传承人的记忆和技艺里。代代相传是文化乃至文明传承的最重要的渠道，传承人是民间文化代代薪火相传的关键，天才的杰出的民间文化传承人往往还把一个民族和时代的文化推向历史的高峰。"[①]浙东民间吹打乐的代代传承，民间传承人功不可没。

① 冯骥才.转引自刘锡诚.传承与传承人论[J].河南教育学院学报(哲学社会科学版),2006(05).

第四章 代表传承人与传承曲目

一、奉化吹打传承人

(一) 奉化吹打名家——钱小毛

钱小毛,1916年出生于奉化县大桥镇后方村,自幼时受到家中浓厚的音乐氛围影响,尤其受其父亲影响最大。在父亲的耳濡目染下钱小毛少时便接触到许多民间乐器,并有机会同许多热爱音乐的人一起交流演奏。同样在父亲的影响和教育下,钱小毛逐渐形成了坚韧不拔和执拗的性格,这种性格对其后学习唢呐、锣鼓等乐器影响深远。由于经济萧条,生活困难,不到十岁的钱小毛就被迫辍学跟随父亲卖艺为生,往后的日子钱小毛苦学各类乐器,与父亲一起走南闯北开始了自己的民间艺人的生活。

钱小毛奏十面锣

与奉化吹打艺人王建华(左)在九韶堂合影

奉化县大桥镇的"九韶堂"在当时颇有名气,年仅14岁的钱小毛在父亲的陪同下拜入九韶堂中,拜钱忠道为师。"九韶堂"作为当时奉化吹打乐社的翘楚使钱小毛大开眼界,在以后的时间里钱小毛虚心学习,不断钻研、探索,认真研究民间乐器的演奏技巧,并且对锣鼓的改善方面做出了极大的贡献。当时的奉化吹打中使用的通常是五面锣伴奏,后来在钱小毛的带领下,"九韶堂"一班人马对锣鼓的使用进行了细致的改进和完善,将原有的五面锣发展为十面锣。由于对锣鼓的喜爱,钱小毛在改善十面锣的基础上并不满足,他一有空闲就不断地摸索演奏技巧,最终根据十面锣的特色创作出了新的锣鼓经。他对锣鼓的喜爱以及年幼时期养成的对艺术的执拗性格促使他成了"九韶堂"乃至奉化吹打界最优秀的十面锣手。

除了钻研锣鼓外,钱小毛在其他民间乐器、戏曲等方面同样颇有研究。钱小毛不惜钱财,四处拜师学艺学唱各种戏曲,每当遇到问题从不闭门造车。正是这种集思广益、融汇其他艺术的做法,使钱小毛对"九韶堂"原先演奏的一些曲目进行了改造,如《万花灯》《将军得胜令》就是他根据当时流行的曲目,加上十面锣创编的吹打乐。在钱小毛的努力下,九韶堂整理、编排、演奏的曲子如《将军得胜令》《万花灯》《茉莉花》《划船锣鼓》《三打》《老八板》《十大番》等,在如今看来仍然具有极高的艺术价值。在钱小毛的积极推广和努力下,奉化吹打九韶堂民间乐社得到了很大的发展,因其演奏曲目多,演出水平高,"九韶堂"民间乐社在奉化吹打界的影响力越来越大,喜欢的民众也越来越多。

抗战时期,钱小毛为避壮丁,逃到上海,成为"茶房",但他仍然坚持艺术道路,在上海认识了许多民间艺人,他们时常在一起吹拉弹唱,娱乐身心。新中国成立后,钱小毛返回故乡,但当时"九韶堂"民间乐社已不复存在,钱小毛只能以理发为生。然而作为兴趣,钱小毛仍与原"九韶堂"艺人关系密切,常在一起以合奏器乐娱乐。1955年,在奉化举办的"全县群众业余音乐舞蹈观摩演出会"以及宁波专区和浙江省的会演上,钱小毛带领原"九韶堂"民间乐队艺人为主的大桥镇代表队,精心排演了

大型民族民间器乐合奏《万花灯》和《将军得胜令》,分获各类奖项。同年,在北京举行的"全国农村民间音乐舞蹈会演"上,大桥镇代表队又荣获优秀奖。离京返乡后,浙江省文化厅组织浙江民间音乐舞蹈巡回演出团,钱小毛和赵松庭等民间艺人参加,在许敖团长带领下,分别到金华、衢州、温州、上海、宁波等地巡回演出,钱小毛精湛娴熟的十面锣演奏技艺和具有浓厚浙江地方特色的《万花灯》《将军得胜令》乐曲给各地观众留下了深刻的印象。1956年,文化部举办了"全国音乐周",由于当时浙江省并没有专业的音乐团体,钱小毛等民间艺人被临时抽调,排演了一台节目。十面锣演奏技艺达到新水平的钱小毛进京演出后,获得较高声誉。演出期间,浙江代表队还为党的"八大"和中央首长做汇报演出。1957年,在刚刚组建的浙江省民间歌舞团中,钱小毛十分荣幸地被选为该歌舞团的乐队组长,由于其工作认真,作风良好更是在1960年光荣地加入了中国共产党。1973年,在钱小毛的主持带领下,浙江省歌舞团以一首集体创作的《渔舟凯歌》参加中国秋季广交会演出,钱小毛演奏的十面锣,再次受到了中央首长和外商们的赞扬。为出国访问需要,文化部组建了"中国艺术团",吸收钱小毛、殷承宗、刘德海、王国栋、朱逢博、吴雁泽、马玉梅等著名艺术家参加,分别到芬兰、多巴哥、朝鲜、日本、苏丹、委内瑞拉、圭亚那以及北非六国演出,把具有浙江民间特色的奉化吹打带到国外。

 钱小毛是著名的十面锣演奏家,他演奏的十面锣,已有50多年历史,积累了丰富的实践经验。他还继承、发展、创造了一整套的锣鼓经,这些锣鼓经,不但应用在器乐合奏中,还被引用到其他戏曲曲牌中,为挖掘我国文化遗产做出了较大贡献。浙江音乐协会对他的艺术成就,专门写成文字,存入档案。由于十面锣演奏难度大,许多青年人望而生畏。为使我国宝贵的文化遗产后继有人,钱小毛60多岁仍然上台演出,言传身教,耐心指导,毫无保留地把自己毕生精力创造出来的文化果实留给下一代。许多青年打击乐手,都向他请教过,今浙江歌舞团打击乐手严济华、陈基达就由钱小毛手把手教过。钱小毛退休后仍继续在整理、搜集和修改浙

江民间器乐曲及各种锣鼓经,供有关部门编写民间器乐集成使用,为继承、发展奉化吹打做出了很大贡献。

(二)奉化吹打承继者——汪裕章

汪裕章,1943年2月23日出生,浙江省非物质文化遗产传承人,奉化吹打的代表艺人、传承者。与钱小毛相同的是,汪裕章幼时同样受到家庭环境的影响,尤其是父亲的影响对其日后的民间器乐的学习影响极大。早在8岁时,汪裕章就开始接触并且学习敲打十面锣,然而由于家庭贫困,年幼的汪裕章不得不放弃了十面锣的学习生活。直到1986年,政府重新开始提倡民间乐曲的集成工作,奉化吹打开始受到重视。当时在棠云乡文化站工作的汪裕章终于与奉化吹打结下了不解之缘。其后他加入了奉化吹打民间乐社,并且接受了为期两个月的系统训练,这次为民乐社进行系统训练的,正是奉化吹打"十面锣"的发明者之一钱小毛。在其后的文化站的民间集成工作中,由于接受了系统的训练,加上从小就对十面锣有浓厚兴趣,汪裕章在钱小毛的指导下,十面锣的演奏技术得到了突飞猛进的进步,并将奉化吹打的四个代表作《将军得胜令》《万花灯》《划船锣鼓》和《八仙序》整理出来用简谱记好,存放在文化馆中。自从正式接触学习了奉化吹打乐后,汪裕章对吹打乐的喜爱溢于言表,他不惜重金在苏州购买了整整一套奉化吹打乐器,并由他亲自教授,在云溪办起了教授奉化吹打的学堂。1987年,在宁波市举办的第三届音乐舞蹈节上,由钱小毛指导,汪裕章演奏十面锣的吹打乐《奉化腾飞》获得了二等奖。1992年,受北京大观园花轿巡回表演的启发,汪裕章再次自掏腰包组建了吹打小乐社,并在溪口博物馆花轿娱乐项目中为游客吹奏,然而由于种种原因乐社最终没能保存下来。之后他又开始做婚庆丧事吹奏工作,以丧事吹打为主,并办理经营许可证,但后来又被西洋乐器取代。2005年重阳节,在萧王庙街道举行的文艺表演中,他和13名老人演奏了奉化吹打的传统曲目——《将军得胜令》和《划船锣鼓》,取得较好的效果。其后,宁波电视台负责人拜访汪裕章,对奉化吹打进行25分钟的专题采访节目。2006年,汪裕章重操旧业,与奉化的婚庆公司合作推出了奉化吹打与花轿项目

结合的特色中式婚礼。2006 年 8 月,奉化吹打在"全国民间乐社比赛"中荣获一等奖。2007 年,汪裕章再次不畏风险,自掏腰包从全国各地购回奉化吹打系列乐器数套,并且开办了奉化吹打小学堂。2008 年他将奉化吹打兴趣班建立在萧王庙中心小学,设立了唢呐班、笛子班、二胡班、琵琶班、锣鼓班等兴趣班,在固定场合教学奉化吹打,取得了良好的成效。在之后的奉化市中小学器乐比赛中,萧王庙中心小学奉化吹打代表队表演的《划船锣鼓》荣获一等奖。在宁波市文化局的支持和汪裕章的积极倡导下,在云溪村和萧王庙中心小学建立了两个奉化吹打传承基地。这些举措对"奉化吹打"的音乐艺术传承、发展、保护意义重大。然而在谈到奉化吹打的传承问题时,汪裕章对奉化吹打的传承面临后继无人的情况仍然十分担忧。奉化吹打中最具特色的乐器是十面锣,在过去人们对锣鼓都兴致勃勃,但如今由于锣鼓较难学习,演奏难度大,几乎没有人想去学习十面锣,这种具有地方性特征的传统民间音乐正面临着衰落问题。虽然汪裕章在坚持奉化吹打的过程中不是那么一帆风顺,但是这种为了艺术,为了保护传统文化不懈努力,坚持拼搏的精神深深的激励着我们。

汪裕章

1978 年左右,奉化市政府部门组织专人对民歌、器乐等情况进行普查,王建华负责记谱。1984 年到 1986 年,《中国民间器乐曲集成·奉化卷》编成后,奉化市曾邀请钱小毛一起校订,并一起排练了《将军得胜令》《万花灯》《八仙

序》《划船锣鼓》等乐曲。

(三) 奉化吹打传承艺人

1. 丁远豪

丁远豪,1956年10月生,年幼时先后就读于奉化第四小学和奉化"五七学校"。1965年,十岁的丁远豪就开始自学二胡,并考入宣传队工作;1970年开始专门学习大提琴,其后转入作曲并在县级毛泽东思想宣传队做行政工作。之后师从王建华,学习浙江越剧三年,1982至1986年任奉化越剧团团长。1986至2010年曾任文化馆馆员、副馆长、馆长。丁远豪在学习期间演奏的各类节目主要有:大提琴《阳春白雪》,现代舞剧《红色娘子军》,现代京剧《智取威武山》《杜鹃山》,越剧《祥林嫂》《秦香莲》,并且还创作了《凤冠梦》等。其中原文化馆、文化所的陈英军是他在剧团培养的学生。

2. 王建华

王建华,浙江台州黄岩人,1937年12月生,年幼时父母亲双双去世。王建华少时就读于黄岩启明乡小学,后升学至椒江海门中学。这期间王建华对胡琴产生了极大的兴趣,开始自行学习。升至高中后,王建华跟随周法东学习小提琴。高中毕业后,王建华参军入伍,到江苏无锡第27军79师炮兵359团教导连进行了八个月的连队训练,训练结束后,留任连部的文化教员并开始了他的军旅生活。1959年庆祝国庆10周年全军文艺会演时,王建华被借调到前线歌剧队演出,后来又回到359团任团部文化教员。

退伍后,王建华先后到上海警备区文工团、浙江台州黄岩越剧团工作。后来的主要工作改为拉小提琴,并进行越剧的相应研究。1962年4月,王建华被调到奉化越剧团,同年8月调入奉化市文化馆工作任总负责人。在文化馆工作期间,王建华参加了《中国民间器乐曲集成》的编纂工作,在这次编辑工作中,王建华除了负责组织实施整个编写工作,同时还要负责编写音乐部分。其后的数年里,王建华先后对奉化民歌、器乐的情况进行了细致的普查并记录谱例。1986年编成《中国民间器乐曲集成·

奉化卷》，后又汇总编成《宁波卷》。《集成·奉化卷》编成后，奉化市曾邀请钱小毛一起校订，一起排练了《将军得胜令》《万花灯》《八仙序》《划船锣鼓》等乐曲。

王建华对奉化吹打的传承是实质性的，落于笔上的。他将传统的口述的奉化吹打乐曲列于谱例记录保存下来。使原本口述身教的奉化传统音乐以文本的形式得以保存下来，对今后奉化吹打的传承保护工作的开展具有重要的意义，也为新时代的奉化吹打传承基地的教育传承工作提供了教材。

王建华

3. 王全民

王全民，1964年9月生，奉化县大桥镇人，十面锣演奏员之一，奉化吹打重要传承人。王全民少时分别就读于嵊州北庄镇小约村小学和北庄镇中学。1977年至嵊州越剧之家读书，在越剧之家期间，王全民跟随吴庄灿（上海越剧院）学习小锣。后考入奉化越剧团，专职担任小锣演奏员。任职期间，王全民又先后求艺于何占永、王季成，于1982年转入奉化文化馆工作。1986年，钱小毛来奉化校订乐谱，在溪口培训排练了三个月的乐曲，传授了四首曲子《将军得胜令》《万花灯》《八仙序》《划船锣鼓》。当时钱小毛敲打十面锣，吕守才、游玉标演奏竹笛，陈培华演奏板胡，裘其贤演奏唢呐，周良飞演奏琵琶，葛金裕演奏二胡，而王全民则与汪裕章、陈银根演奏打击乐。在浙江省第五届音舞节比赛中，由宁波市群艺馆工作的王永堂创作的《夏夜》获得一等奖，其中张曙演奏小钹、杜建南吹竹笛、王全民担任敲锣工作。

访谈王全民（中）现场

4. 李玉开

李玉开，奉化下陈村人，1965年12月生。少时曾自学二胡演奏，15岁时开始专业学习乐器，尤其擅长二胡、唢呐的表演。1983年至1985年，先后进入化葛岙越剧团、嵊州姐妹越剧团和百花越剧团工作。90年代初时回到奉化工作。1997年前后，参与搭班演出，演奏二胡、唢呐和锣等乐器。

5. 吕守才

吕守才，吕家岙村人，1962年3月生，奉化吹打竹笛演奏员。幼时就读于甲岙小学、裘村小学，期间拜师印远烨学习竹笛。30多年来，吕守才对于音乐的热爱始终如一，他不仅进行乐器教授、记谱，还从事音乐指导、音乐教育以及普及等工作。在应运烨的悉心教导下，经过自身的刻苦练习，吕守才竹笛演奏技术得到较大的长进。1978年12月，吕守才考进了奉化越剧团，在学习竹笛的同时，自学箫与唢呐，并在吕卫国的指导下学习琵琶。1990年，越剧团解散，吕守才调入市文化馆从事音乐工作，认真、执着、热爱音乐的态度，使他在1993年11月被推荐为宁波市音乐家协会会员。吕守才除了加强自身音乐修养外，还积极从事音乐教育传承。自2001年开始教授音乐，到如今已有30多个学生，有部分学生在竹笛考级中取得较好成绩，还有些学生考进浙江绍兴艺校。20世纪初铜管乐在

中国流行,吕守才便在奉化将铜管乐推向民间,取得良好效果。2001年起,吕守才受到一些中小学学校校长的邀请,到各个学校讲授音乐,并于2006年被宁波音乐家协会评为"优秀指导老师",2008年被浙江省音乐家协会评为省级"优秀指导老师"。受吕守才熏陶,吕守才的妻子和儿子也开始学习音乐,时常一家人一起参与社区演出,被称为"文艺家庭"。

1989年吕守才在北京首都工人体育馆"布龙大赛"中演奏唢呐,获得全国第二名。1992年,参加浙江省"西湖博览会",在奉化布龙节目中演奏唢呐获金奖。吕守才演奏的曲目既有现代的,又有传统宁波走书之类的曲目。如《马灯调》《将军令》《三六》《四合如意》以及用唢呐演奏的现代曲目《在那桃花盛开的地方》《走进新时代》。他主要教授竹笛和唢呐,一些学生在比赛中取得较好的成绩。其中,郑必超和徐名雷师从吕守才,2004年至2006年间学习

吕守才

竹笛。2006年,在宁波市中学生器乐比赛中郑必超获得一等奖,徐名雷获得二等奖。王技鹏,曾就读于奉化中学,2007年开始跟随吕守才学习唢呐,现在在文化馆负责制作音乐(器乐)。

6. 吴建国

吴建国,1956年9月生,15岁就读于奉化尚田中学,初中时便开始接触音乐表演,1973年在宁波镇海裘燮寿的指导下学习了一年的鼓后进入剧团工作。1984年离开剧团到广播站工作,1993年到文化馆任副馆长。1999年任馆长以来,时常组织文化下乡进行表演,并亲自打击排鼓。2003年任文化市场执法大队书记,2004年任队长,2012年再任书记至

今。在任期间他主要负责音像、广播以及京、越剧《折子戏》小歌舞、表演唱小品等群众文化方面器乐合奏、男女独唱、国家非物质遗产龙舞等。在文化馆任职期间,创作了根据《十面锣》改编的《桃乡丰收曲》。

(四) 奉化吹打新生代传承人

除了上述奉化吹打传承的代表人物外,还有许多各类乐器的传承人在为奉化吹打的未来不懈奋斗。根据诸多调查掌握的材料来看,大致名单如下:唢呐、笛子:谢玉标;胡琴、二胡、四胡:洪坚钢;大提琴:丁远豪;琵琶、笛子:吕卫国;唢呐、月琴、柳琴:裘基贤;二胡:周银燕;琵琶:周良妃;鼓:过益民;鼓、琵琶、三弦:虞宝森;主胡:方武成;扬琴、二胡:竺宁乐。

除此之外,在汪裕章所在的"奉化吹打"两个传承基地中,一批优秀的传承弟子也标志着奉化吹打未来的勃勃生机,名单如下:

戴怡,2002 年 11 月生。2012 年 9 月加入乐社,师从汪裕章,学习打击乐。任乐社大鼓手,学过琵琶。可演奏的作品有《划船锣鼓》《将军得胜令》等。

何琳,2002 年 10 月生。2012 年 9 月加入乐社,师从汪裕章,任乐社小镲演奏。可演奏的作品有《划船锣鼓》《将军得胜令》等。

竺文洁,2002 年 12 月生。2012 年 9 月加入乐社,师从汪裕章,任乐社双响、敲板演奏。可演奏的作品有《划船锣鼓》《将军得胜令》等。

竺露,2002 年 9 月生。2012 年 9 月加入乐社,师从汪裕章。任乐社钹、锣、倍大锣演奏。可演奏的作品有《划船锣鼓》《将军得胜令》等。

孙丽丽,2002 年 12 月生。2012 年 9 月加入乐社,师从汪裕章。任乐社中镲演奏。可演奏的作品有《划船锣鼓》《将军得胜令》等。

竺倩茹,2004 年 2 月生。从小学一年级便跟随周良飞老师学习琵琶。2012 年 9 月加入乐社。能演奏的作品有《新年好》《金蛇狂舞》《粉刷匠》等。

孙力,2004 年 4 月生。从小学一年级便跟随周良飞老师学习琵琶。2012 年 9 月加入乐社。能演奏的作品有《新年好》《金蛇狂舞》《粉

刷匠》。

孙涵,2004年3月生。小学一年级便跟随周良飞老师学习琵琶。2012年9月加入乐社。能演奏的作品有《新年好》《金蛇狂舞》《粉刷匠》等。

屠嘉杰,2003年4月29日生。屠嘉杰学吹唢呐1年多。能演奏的作品有《将军得胜令》和《划船锣鼓》。

二、象山锣鼓传承人

（一）吹奏乐师——叶胜建

叶胜建,1960年农历二月生,象山县涂茨镇东坑村人。6岁时开始学习胡琴,步入音乐道路,经过不断的学习,少时就可以自己制造由尼龙线和棕榈叶丝为材料的琴弓。8岁时进入东坑村小学读书并继续学习音乐,期间曾自拉自唱《东方红》《国际歌》和《大海航行靠舵手》等歌曲。改革开放后,随着对传统音乐文化的重视,叶胜建加入东坑村东港越剧团,专职拉胡琴,后随团去到台州温岭、上海、舟山、宁波各地演出。此时越剧团的演出以传统的古装戏为主,如《双龙会》《狄青斩子》《包公审双钉》《杨义谋三宝》等。随着演奏技艺的提,叶胜建还时常被邀请到其他的剧团演出。到2000年,越剧的表演过程中加入了唱新闻,19岁的叶胜建开始了自己新的表演生涯。叶胜建的唱新闻学习早在其年幼时便已经开始,著名的瞎子艺人董顺发（2006年去世）唱新闻时,叶胜建便经常去听,并自学记住了一些曲调。5岁时,母亲还教他唱《十二乐劝赌》,并告诫叶胜建不要赌博。除此之外叶胜建还跟随瞎子叶荣彪学唱新闻,长段子有《三县评审》;后又跟随阿欢（活了100多岁）学唱《十二个月童养媳》等。

2000年,叶胜建回到象山,在村庄乡镇中做道场音乐。2010年始,在蓬莱观做了三年道士,为人做法事。做道场,音乐中用的乐器有笛子、二胡、唢呐、越胡、锣、堂鼓、小锣、小镲、大镲、木鱼、梆子及其他法器。叶胜建负责吹唢呐、拉二胡。如今叶胜建培养的传承人有李素琴

等,大多会唱越剧。叶胜建与她们组成固定的班子,经常演出《长年葱》。其中李素琴任主唱、叶胜建任二胡并与其他人员共同演出。

(二) 拉弦乐师——石贤南

石贤南,1949年9月生,象山县石浦镇人,小学三、四年级开始自学板胡。1970年23岁的石贤南入伍,当兵期间,在文艺队里学习了一年大提琴。1975年4月石贤南回到象山。1980年左右被调到宁波石油公司上班至退休。1996年开始石贤南加入石浦民乐社,已逾20年时间。1994—1995年石贤南开办卡拉OK,一直到2005年。1995年在石浦京剧票友社唱京剧三四年,会演奏的乐器有三弦、月琴、二胡、板鼓等。石贤南的弦乐器和鼓乐器先后师从卢任友和俞开君。参加大大小小演出的曲目有《细十番》《大八板》《大登殿》《渔港锣鼓》《开渔锣鼓》,器乐合奏有《步步高》《娱乐升平》等。

　　　石贤南　　　　　　　　　赵汉文

(三) 二胡名手——赵汉文

赵汉文,1939年农历十一月生,台州仙居人,象山锣鼓小锣演奏员。1947年起读小学,期间曾向老师借二胡,断断续续自学一年时间。14岁时开始学习制作缆绳,4年后出师。1959年进入长兴煤矿公司搞宣传工作,后又回到石浦做搬运工人。1965年,俞开中组织毛泽东思想宣传队,赵汉文于1966年参加宣传队演戏。1968年起,在象山开渔节中,每年都

演出《渔家号子》，赵汉文曾在其中饰演主角，并在乐队演奏。1972年，在石浦民族乐社中任副队长。1981年多次组织剧团到玉环、温岭、石浦演出古装戏。1995年赵汉文从象山第二运输公司退休，至今已很少再有演出活动。

（四）竹笛名手——潘仁成

潘仁成，1941年6月生，象山县石浦镇人，象山锣鼓板胡、竹笛演奏员。潘仁成从小就对板胡和竹笛具有独特的表演、学习天赋，14岁开始，便自己学习，甚至自己制作板胡和竹笛。1988年开始参加石浦民族乐社，至今25年。2013年，赴鄞州参加宁波市"百星争会"，获得金奖。主演参演曲目有《八板》《开运锣鼓》《渔港锣鼓》《望庄台》（唢呐曲牌）《水乡船歌》《娱乐生平》等。他教授的学生代表有潘雅芝。

潘仁成

（五）打击乐手——范云豹

范云豹，1946年6月生，石浦镇人，象山石浦乐社打击乐演奏员。1966年加入石浦镇毛泽东思想文艺宣传队，参加演出。1991年9月22日参加石浦业余民族乐社。公社化运动时，到农村和县城中参演《沙家浜》等。1996年，参加宁波市业余比赛器乐大奖会，《渔港春潮》获一等奖。2011年，参演《开运锣鼓》到余姚参加宁波地区器乐比赛，并获得

金奖。

(六) 二胡名手——纪华宗

纪华宗,1950年1月生,石浦镇延昌村人,9岁起就读于延昌小学,十一二岁开始自做二胡,并尝试练习。虽没有系统跟老师学过,但能取别人所长。十六七岁下放在门前渡当农民,务农期间一直学习音乐。1972年回粮管所丹城粮站工作,2000年下岗办培训学校,共有300多名学生,所教内容有舞蹈、钢琴、二胡、笛子、葫芦丝、美声等。所会乐器:二胡。

三、余姚锣鼓传承人

(一) 省级传承人——杨松炎

杨松炎,1945年生,浙江余姚朗霞街道干家路村人。现为浙江省级非物质文化遗产传承人。初中毕业后开始接触音乐,并跟随村上人学习音乐,属于第四代传人。第一代:施大来(距今有150年);第二代:杨庚年(110岁左右,已去世);第三代:张维新(大概85岁,已去世)。1963年跟随第三代传人张维新学习二胡、三弦、鼓、锣等。第五代弟子曹伯军。杨松炎是省级非物质文化遗产传承人,代表作有《粗细十番民乐社》等。

(二) 吹奏乐师——张钱苗

张钱苗,1960年生,余姚梁弄镇人。自幼时先后就读于汪巷村小学和姚县五七工农兵学校,在校期间跟随张绍夫学习了两年多的竹笛。1977年4月加入了余姚县姚剧团,一直至今。

张钱苗在姚剧团中主要负责演奏唢呐和竹笛。工作期间,张钱苗自学作曲,先后创作了《强盗与民姑》《王阳明》《母子》《女儿大了,桃花开了》和《五月杨梅红》

与张钱苗(右)合影

等。其中《强盗与民姑》曾在浙江省第一届戏剧节中荣获奖项；《王阳明》和《五月杨梅红》分别获得浙江省第十届和十一届戏剧节优秀音乐奖；《母子》获第九届中国戏剧节优秀音乐奖；《女儿大了，桃花开了》获浙江省第九届戏剧节优秀音乐奖。他对余姚粗细十番的传承人培养工作同样十分热心，先后教授了徐守杭、杨双俭两位传承人。

（三）二胡名手——徐宇航

徐宇航，1979年生，浙江余姚梨洲街道人，幼时就读于余姚市梁辉小学，在校期间在师傅陆洲的教导下学习了六年二胡，并在四年级时就获得了余姚市文艺节目比赛二胡独奏的一等奖。14岁时升学至职高学鼓，同时拜入陈泰兴、高文明门下，后又师从国家非物质文化遗产姚剧传承人沈守良学习姚剧、师从张钱苗学习声乐。17岁毕业后直接到了余姚姚剧团工作。1995年至今，徐宇航在姚剧团中担任指挥和司鼓，兼以声乐表演。1999年后，跟随时代潮流，徐宇航开始学习现代化的录音设备和软件，如今已学有所成。徐宇航所传承表演的曲目主要有古装戏《王阳明》《半把剪刀》《打窗楼》《双推磨》《半夜鸡叫》，现代戏《母亲》《五月杨梅会》《严子陵》等。

（四）鼓板行家——杨宏生

杨宏生，1944年生，干家路村东干片人。幼时就读于许家场小学，小学毕业后在家务农。在黄家路新中国成立前就有细十番民乐社，在家务农期间杨宏生开始跟随乐社演员学习，边学边演。1992年加入了干家路粗细十番民乐社，在乐社中担任酒盅、鼓板的演奏。2008、2009年随乐社一起排演《八月桂花香》，并参加了余姚市器乐演奏大赛，获得金奖。他所参与排练的传统曲目有《醉步登楼》《小开门》《八月桂花香》《紫竹调》和《梅花三六》等。

（五）唢呐行家——杨双俭

杨双俭，1990年生，山东省济宁市金乡县周古堆村人。在姚剧团担任唢呐、笙的演奏。1996—1997年间曾跟随民间艺人孟君学习吹奏唢呐。2004年开始到河南商丘文化艺术学校读中专，跟随王远主修唢呐。

2006 年入余姚市姚剧团工作。

他排练的第一部剧目是《诰命夫人·状元妻》,第一部演出剧目是《红楼夜审》。他的主要获奖情况:2003 年获得青海省民族器乐大赛一等奖。2006 年获得安徽省民族器乐大赛一等奖。2007 年获得河南省中专学校全省器乐比赛三等奖。2009 年获得宁波市器乐邀请赛一等奖。2013 年获得宁波市专业演奏员器乐比赛一等奖。他现在教授的学生有学习葫芦丝的应卓轩,现就读于世南小学。学习唢呐的骆振魁,曾经获得金乡县器乐比赛的一等奖。他的学生还有岳增鲁,现在是一名民间艺人,主要从事红白喜事。后二人都是杨双俭在河南省商丘市唢呐培训班所教授的学生。

(六) 多面乐手——张书芳

张书芳,1961 年生,受其父亲影响,自幼便接触到二胡、三弦、小锣、琵琶、鼓等乐器,经常跟着剧团演出并演奏二胡等各类乐器。属于第五代传人。

(七) 打击乐师——干坤章

干坤章,1946 年生,干家路村东干片人。在乐社中担任板胡、打击乐的演奏。60 年代时,"四清"工作队要求各村组办文艺宣传队,在晚上值夜班时,常与人一起吹打自娱。1972 年起,他开始自己制作、学习胡琴。同时受到杨庚年指导。他所参演的传统曲目有《马灯调》《梅花三六》和《鸣四过场调》等。

(八) 自觉传人——周志培

周志培,1941 年 8 月生,浙江余姚朗霞街道干家路村人,12 岁开始自学音乐,是朗霞吹打的重要传承人之一。

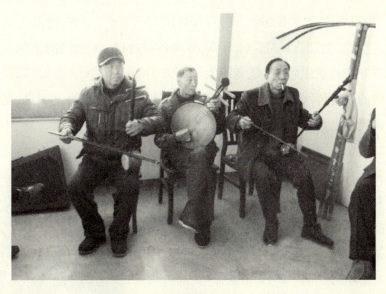

干坤章(左一)

(九) 多面乐手——杨成尧

杨成尧,1953年3月生,干家路村东干片人。他七、八岁时开始自学竹笛。1978年地方临时成立了宁波地区越剧团,杨成尧作为其中一员,到杭州调演。后来,杨成尧被余姚新艺姚剧团看中,开始回到余姚工作。杨成尧是干家路民族器乐社的第一批成员,在乐社中担任巴乌、笛、唢呐、中阮、月琴等乐器的演奏。他教授的传承人有杨勇钿等。

四、镇海锣鼓传承人

(一) 二胡行家

1. 胡安成

胡安成,1952年6月生。1969年胡安成到内蒙古生产建设兵团支边。十四五岁开始自学二胡,十八岁开始学习小提琴。胡安成的生活经历十分丰富,在建设兵团待了十年,1969—1975年间从事文艺工作,学小提琴、二胡,经常演出;1975—1979年,学习摄影。回来后,胡安成在国有照相馆工作(1978—1979),业余时间经常到周边地区单位会演,主要是二胡的演出。后来的几年胡安成基本不参加演出,2006年开始重新表演

二胡,2009年北仑区参加浙江省音乐舞蹈节获金奖。现在他是二胡业余九级。参加"老知青乐社"后,经常参加各种社区、文化馆的活动。2008年左右开始教学生(主要是老年人),1992年到宁波大学参加二胡独奏。胡安成的教育传承工作,对当地的锣鼓乐社的教育传承推动明显,尤其是对丰富当地老龄人退休生活起重要作用。

2. 葛纬

葛纬,1951年4月生,庄市街道人。19岁读初中时开始学习音乐,1969年上山下乡,在农村自己摸索学习二胡。25岁时,返城到镇海工作,一直到退休。在此期间葛纬一直坚持学习二胡。2011年退休后,继续参加表演《山村小景》《北京金太阳》《采茶舞曲》《卖汤圆》《春天故事》等。现在,葛纬主要在宁波市总工会民乐团演出。在教育传承方面,葛纬在20年前曾带过一批学生,现在很多去了国外。葛纬曾参加长三角地区全国民乐展演,第五、六届,浙江省群众文化会演,都获得了金奖。

葛纬

(二)乐班班主——徐永祥

徐永祥,现任后大街社区乐社队长,在乐社中负责琵琶演奏。1963年徐永祥在镇海上中学时加入学校民乐社,开始学习弹奏琵琶,但没有老师传授,只能自学。初中毕业后在家务农,由于没有进乐团,很少得到锻炼学习,也没机会参加演出。1968年去宁波军分区当兵,期间有时间会演奏琵琶。由于这个特长,1970年入浙江省军区宣传队,任文艺宣传员,演奏琵琶,1975年复员。直到1999年,后大街社区文化站初建时,又参加了社区组建的乐社。初建时有乐社三十多人,人员多为退休工作人员与社区中老年人,人员最多达到40多人。一般情况只有十二三人。

左起：吴兴华、徐永祥、严宏良

（三）锣鼓能手——吴兴华

吴兴华，后大街社区人，在乐社中担任鼓手，尤其擅长大鼓。吴兴华从20世纪60年代开始接触音乐，最初在镇海样板戏剧团当幕后工作人员，业余时间自学样板戏伴奏音乐，敲击锣鼓点。到80年代，吴兴华以鼓手的身份参加社区文艺工作队在福建的演出比赛，节目《十里红装》获得兰花奖。也是从这个时候开始，吴兴华对表演产生了浓厚的兴趣，只要有时间就会参加演出，演过《更鼓》等节目。

（四）乐队总管——严宏良

严宏良，1950年2月生，少时分别就读于镇海城关第二小学和镇海中学，业余学习表演。1968年严宏良到宁波军分区当兵，1973年转业。从军期间，严宏良参加了"宁波军分区战士演出队"，舞蹈、相声、样板戏都有涉，舞台灯光、音响也学。据严宏良介绍他学习成果最多是在部队。严宏良1973年到镇海化肥厂工作，1975年年底到文化馆，1979年任副馆长，1984年当馆长，工作期间严宏良也未放弃对音乐的热爱，平时经常拉二胡、京胡、中胡、大提、贝斯。1989年任文化局副局长，分管群众文化工作。1995年调入工商局负责市场。1996年调入土地局，任副局长。2002年调入文化广播电视局任副局长，分管群众文化。2005年任调研

员,在历史文化、海防历史纪念馆、宁波高帮文化馆工作。严宏良的艺术贡献有改编《卖汤圆》等作品,主持开展传统文化传承工作等。

（五）乐队其他成员

1. 傅美菊

傅美菊,1953年11月生,祖籍上海。20世纪70年代,傅美菊作为知青,到民办小学教风琴,平时爱唱歌。2000年傅美菊参加了社区民乐社,弹中阮。2011年老知青乐社组建,傅美菊奏军镲。在乐社的演奏生活期间,傅美菊表演传承的作品有《春天的故事》《翻身的日子》《大寨红花》《卖汤圆》等。现如今傅美菊等老知青乐社的成员基本上每周二下午集中在吴杰故居练习。

2. 孙昌年

孙昌年,1948年12月生,镇海车站社区人。2013年与傅美菊、孙昌年一起加入老知青乐社,主要演奏唢呐、琵琶、二胡。同时孙昌年还在庄市、长虹越剧团当乐手,演奏琵琶、唢呐和承担打谱工作。

3. 傅达俊

傅达俊,1955年3月生,白龙社区人,长笛手。1971年傅达俊去黑龙江做知青,并自学吹笛子。1978年傅达俊返回到船用锚链厂工作。1978年镇海成立业余乐团,傅达俊自告奋勇承担起吹长笛的角色,也是这个时候傅达俊开始学吹长笛,除此之外傅达俊还会演奏的乐器有葫芦丝、箫、巴乌等。

4. 凌光荣

凌光荣,1946年3月生,在乐社中演奏中胡。60年代初期在中学老师的要求下,凌光荣去参加乐社,学习二胡演奏,但由于乐社中缺乏二胡老师,只能靠自学。1965年凌光荣前往舟山当宣传兵,在此期间凌光荣学会了演奏京胡、二胡、大提琴、小提琴、葫芦

凌光荣

丝等。除了乐社常演曲目外,凌光荣还演奏过《赛马》等曲目。

五、舟山锣鼓传承人

(一)著名演奏家——高如兴

高如兴,1926年7月生,2004年5月逝世。他出身在锣鼓世家,吹拉弹唱样样精通,也是"高家班"班首,舟山锣鼓的带头人物。多年来,高如兴潜心研究,自主创编了由十一面大小锣组成的"竖式排锣"。他还与专业音乐工作者一起研究,创作了"五音排鼓",编组出了一套反映渔民出洋捕鱼、丰收团聚为主题的大型吹打乐《海上锣鼓》,从而形成了一套以排鼓、排锣为主奏乐器,排鼓演奏者作为指挥的大型吹打乐。高如兴不仅为舟山锣鼓的发展奠定了坚实牢固的基础,也拓展了舟山锣鼓的发展空间。而且还多次接待了来舟山采风的学者专家,并热情辅导来自全国各地的专业艺术团体。在舟山锣鼓的教育传承方面,高如兴下到渔村海岛,口传身教,辅导与培养了不计其数的舟山锣鼓演奏人员。他改编的《回洋乐》在1991年被收入《中国民族民间器乐曲集成·浙江卷》中,并被多家专业文艺团体进行改编演奏。因其贡献突出,被浙江省有关部门授予了"浙江省民间音乐家""舟山锣鼓著名演奏家"等荣誉称号,2003年,又被舟山市文联评为"德艺双馨艺术家"。

(二)国家级传承人——高如丰

高如丰,1937年10月生,高如兴的弟弟,同样出身锣鼓世家的他,少时与高如兴有着相同的艺术经历,从小便擅长多种丝竹乐器及打击乐器,他与兄长高如兴一起组编了一套用来反映渔民海上作业为主题的大型吹打乐曲《海上锣鼓》。20世纪50年代初,南京军区的音乐工作者到白泉乡学习排鼓、排锣演奏技法,高如丰在原有基础上编创了一套吹打乐,并将其正式命名为《舟山锣鼓》,推出了舟山民间吹打乐的特色品牌,还在第七届世界青年联欢节上获得了世界民间音乐比赛金奖。在其兄长高如兴去世后,他便担负起传承和弘扬舟山锣鼓的重任,不负众望,为舟山锣鼓的传承与发展做出了很大的贡献,现为国家级非物质文化遗产代表性

传承人。

（三）自觉传承者

1. 高成文

高成文，1964年1月生，曾在舟山市越剧团任演奏员、副团长、团长等职务。现任舟山市群众艺术馆书记、副馆长。高成文从小便参与舟山锣鼓演奏，父辈祖辈曾组建"高家班"，高成文得父辈真传，精通演奏舟山锣鼓的排鼓、排锣等多种乐器。近年来高成文创作了多个舟山锣鼓曲目，并参与组建舟山锣鼓演奏队，他辅导的舟山锣鼓《沸腾的渔港》曾获得了多个奖项。高成文是"高家班"谱系的传人，不仅继承了舟山锣鼓的演奏技艺，同时为培养舟山锣鼓传承人做出极大的贡献。

2. 程清福

程清福，1949年11月生。幼年师承"高家班"，得到"高家班"的真传，擅长各种打击乐器，主敲排鼓，20世纪70年代初程清福开始在舟山锣鼓演奏队伍中脱颖而出。程清福的排鼓演奏方法具有特色，也富有感染力，他是舟山锣鼓的主锣手，排锣演奏颇具代表性。程清福曾和高如兴、高如丰兄弟俩一起为舟山锣鼓演奏技艺的发展做出了不懈努力，特别是对舟山排鼓演奏技巧有较为深入的研究，同时也为舟山锣鼓的传承和弘扬做出了较大的贡献。

舟山锣鼓传人：程清福（右），程勇（左）

3. 陶根德

陶根德，1947年6月生，现在舟山市群众艺术馆工作，国家二级作曲家。20世纪70年代陶根德拜入高如兴门下学习舟山锣鼓。学习期间，凭借着扎实的打击乐基本功，陶根德很快便掌握了舟山锣鼓的演奏技巧，后在浙江省文艺会演中得到了有关专家的一致好评。这段学习经历使陶根德积累了非常丰富的演奏经验，20世纪90年代后，陶根德开始创作舟山锣鼓曲目。他的代表作品有《舟山锣鼓》《沸腾的渔港》，并多次在省市获得奖项。此外，他还参与组建了十多支舟山锣鼓演奏队，培养了很多优秀的舟山锣鼓演奏人才。

六、嵊州吹打传承人

（一）乐班创始人——魏谷臣

魏谷臣，出生于清同治年间，卒年不详，嵊州市黄泽镇白泥坎村人。嵊州吹打著名乐社黄泽白泥坎"万民伞"的创始人。清光绪年间，魏谷臣组织创建了"万民伞"戏客班，最初演奏曲目为《辕门》，演奏形式通常是在近地庙会时抬着一个吹鼓亭行进演出。

（二）著名演奏家——魏淇园

魏淇园，1886年生，1970年逝世，嵊州市黄泽镇白泥坎村人，民间音乐活动家，是白泥坎民乐第二代传人，中国音乐家协会会员、浙江分会副主席。曾任浙江省第二届政协委员、嵊县人代会代表。十五岁时跟着嬉客班学唢呐、笛子、洞箫，吹、拉、弹、打样样精通，后加入了白泥坎的"戏客班"。当时的"戏客班"属于自娱性的民间乐社组织。参加的人大都是绅耆、文士，外村邀请要备轿，演出不收报酬。早期的白泥坎"戏客班"不成熟，只会演奏《大辕门》《骑马调》等少数几首乐曲。1925年前后，魏淇园主持了白泥坎"戏客班"，致力于技艺的提高，不惜重金聘请外乡艺人来村传教，致使乐社进步迅速，先后掌握了《妒花》《绣球》《十番》《将军令》《五场头》等一些当地的大型民间器乐曲以及地方戏曲中的一些曲牌，以后又唱绍剧、滩簧、徽戏、梆子、调腔，魏淇园还个人出资添置了乐器

以及服装、道具,逐渐能够登台演戏,①成为当地闻名的"戏客班",也常应邀到各邻县演出。

30年代初,魏淇园曾在上海、杭州等地的戏班里担任乐手,抗日战争期间回到家乡,从事收集、整理民间器乐曲牌和唱本,同时悉心传教,培养出了一批批农民乐手。② 他还多次参加乡间"万民伞"民间乐队,经常为"镜花舞台""吉庆舞台"等女子戏剧班伴奏。他为人豪爽,常有志同道合的民间艺人到他家切磋技艺,他总是热情地待以食宿,并为生活窘迫者慷慨解囊,以致家境日下,靠典当度日。新中国成立后,魏淇园老树逢春,70高龄的他,编创了民间乐曲《春风》以抒感遇之怀。次年又陆续编创了《夏雨》《秋收》《冬乐》,四首合称为《四季组曲》。组曲中以《夏雨》最为出色,它成功地运用了当地特色打击乐器"五小锣""四大锣",生动地描绘了夏雷声声、阵雨飘忽的情景以及农民久旱逢喜雨的欢欣情绪。乐曲运用了大量民间音乐素材又有所创新,使之既有浓郁的地方色彩又有鲜明的时代感。1957年,他亲自参加演出,在浙江省第二届民间音乐舞蹈会演中,《夏雨》获特别奖。同年,魏淇园随浙江代表队携《夏雨》赴北京参加全国民间音乐舞蹈会演,并被邀请到中南海怀仁堂为国家领导人演出。③

(三) 乐队队长——尹功祥

尹功祥,1929年生,嵊州市黄泽镇白泥坎村人,现为国家级非物质文化遗产项目嵊州吹打代表性传承人。尹功祥出身农民家庭,年幼时其父亲在农闲时时常跟随魏淇园学艺,尹功祥在一旁耳濡目染也奠定了一定的基础。尹功祥幼时称呼魏淇园为"六公",上初中时时常跑到"六公"这里旁听学习,那时候学艺拜师是一件非常严肃的事情,拜师要先拜被乐师

① 杨和平. 嵊州吹打乐生态现状调查报告与保护对策[J]. 非物质文化遗产研究集刊, 2008(08).
② 杨和平. 嵊州吹打乐生态现状调查报告与保护对策[J]. 非物质文化遗产研究集刊, 2008(08).
③ 杨和平. 嵊州吹打乐生态现状调查报告与保护对策[J]. 非物质文化遗产研究集刊, 2008(08).

们奉为祖师的唐明皇,拜过以后才可以正式学艺。太多的人在拜完唐明皇以后或因天资不够,或因功夫不深就半途而废了,而尹功祥凭借着对吹打艺术的满腔热情和坚韧执拗的性格坚持了下来。尹功祥十九岁时跟魏淇园学习鼓曲《妒花》《辕门》等,魏淇园对学生极其严格,在这种教育环境下,尹功祥很快就打下了坚实的艺术功底。

尹功祥

尤其在鼓曲《妒花》《辕门》和"四季组曲"演奏中,尹功祥敲打的五小锣节奏鲜明,风格清新明快。

(四)省级传承人——钱增法

钱增法,1958年生,嵊州市长乐镇人,嵊州吹打浙江省级传承人。自1975年开始学习吹打乐,起初主攻唢呐、尖号,1993年起改习司鼓,目前担任长乐农民乐队司鼓、指挥和长乐农民乐队负责人。1993年,钱增法担任吹打乐《斗角》司鼓,参加浙江省第四届音乐舞蹈节调演获二等奖;①2002年,钱增法担任吹打乐《万马奔腾》司鼓,参加浙江省首次调演获二等奖;2006

钱增法

年,钱增法担任吹打乐《九州方圆》的司鼓,参加中国锣鼓邀请赛获银奖。钱增法吹奏唢呐、尖号技艺娴熟,具有一人同时吹奏两支尖号的绝技。司

① 裘利军.嵊州民间吹打音乐传承发展之探究[J].大众文艺,2015(03).

鼓熟练、鼓点清晰、转折显著,指挥动作潇洒,能调动整支乐队的演出气势。

(五)市级传承人

1. 郭金林

郭金林,1952年生,嵊州市黄泽镇人,非物质文化遗产项目嵊州吹打绍兴市代表性传承人。郭金林自幼生活在艺术氛围浓厚的环境中,从十九岁开始正式跟随魏淇园学习《妒花》《辕门》等吹打曲。凭借着优秀的表演技艺组织成立了黄泽镇铜管乐队,为黄泽镇铜管乐队、鼓乐队队长。多次参加嵊州市组织的大型文艺活动。2006年6月参加在杭州举行的非物质文化遗产保护目活动,郭金林带领的乐队在活动中演奏了《夏雨》,广受好评。

2. 徐益祥

徐益祥,1936年生,2009年逝世,非物质文化遗产项目嵊州吹打绍兴市代表性传承人,曾拜民间艺人钱维高老先生为师。徐益祥除了一身极其精湛的锣鼓演奏技艺外,还创作了《欢天喜地》《闹春》《九州方圆》《齐心协力奔小康》等脍炙人口的吹打乐曲,这些乐曲现已大多成为长乐农民吹打乐队的保留节目。1988年由徐益祥创作的《欢天喜地》参加浙江省第二届音乐舞蹈节调演时获二等奖。1990年《闹春》参加浙江省第四届音乐舞蹈节调演时获二等奖。2006年《九州方圆》参加中国锣鼓邀请赛获得银奖。

第二节 传承曲目

我国著名音乐学家张振涛先生指出,"考量我国古老乐种的基本特征之一,是该乐种应具有一批相对固定的传统曲目,或者是相当数量、曲目相

对一致的手抄谱本,传承曲目是浙东民间吹打乐得以传承的条件之一"①。

余姚十番传曲谱本

一、奉化吹打传承曲谱

奉化吹打代表性传承曲谱有《万花灯》《三打》《将军得胜令》以及《划船锣鼓》等。其中《将军得胜令》流传区域甚广,各地曲调、锣鼓经及乐队的配置各不相同。在宁波等地,相传其起源于明代百姓欢庆戚继光抗倭胜利所奏。

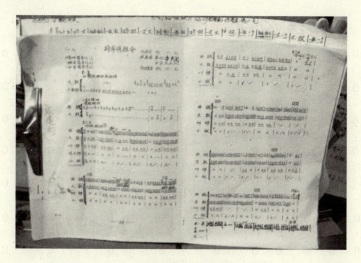

《将军得胜令》传谱

① 转引自廖松清.传承的涟漪——鼓亭锣鼓工尺谱相关问题研究[J].中国音乐学,2012(04).

谱例《将军得胜令》：

将军得胜令

1 = G

奉化市

【一】帽头子

第四章　代表传承人与传承曲目

(先锋)

1	-	5	-	-	-	1	-	5	-	-	-	1	-	5	-	-	-	0
④⫽	-	-	-	-	-	④⫽	-	-	-	-	-	④⫽	-	-	-	-	-	0
0	0	0	0	0	0	0	0	0	0	0	0	0	0	0	0	0	0	0
0	0	0	0	0	0	0	0	0	0	0	0	0	0	0	0	0	0	0
0	0	0	0	0	0	0	0	0	0	0	0	0	0	0	0	0	0	0
0	0	0	0	0	0	0	0	0	0	0	0	0	0	0	0	0	0	0
0	0	0	0	0	0	0	0	0	0	0	0	0	0	0	0	0	0	0
同它龙	-	-	-	-	-	同它龙	-	-	-	-	-	同它龙	-	-	-	-	-	扎

【二】将军令

$1 = G$ （唢呐筒音作 $1 = g^1$）

（大唢呐2支）　　慢起渐快

$\overset{3}{3}$	-	$\overset{3}{3}$	$\overset{3}{3}$	$\overset{3}{3}$	$\overset{3}{3}$	$\overset{3}{3}$	-	-	-	5	-	7	-
⫽④	-	-	-	-	-	-	-	-	-	④0		④0	
0	0	0	0	0	0	0	0	0	0	0	0	0	0
0	0	0	0	0	0	0	0	0	0	0	0	0	0
0	0	0	0	0	0	0	0	0	0	0	0	0	0
0	0	0	0	0	0	0	0	0	0	0	0	0	0
0	0	0	0	0	0	0	0	0	0	0	0	0	0
同它龙	-	-	-	-	-	-	-	-	-	同 0		同 0	

Sheet music page — not transcribed.

第四章　代表传承人与传承曲目

第四章 代表传承人与传承曲目

(丝弦入)

103　第四章　代表传承人与传承曲目

【三】得胜令
转 1 = C
慢起渐快（笛停）

浙东民间吹打乐研究

第四章 代表传承人与传承曲目

```
| 6 2 | 6 5 | 6 5 | 3 6 | 5 6 | 2 6 | 1 2 | 3 6 | 5 6 | 2 1 |
| 0   | 0   | 0   | 0   | 0   | 0   | 0   | 0   | 0   | 0   |
| 0   | 0   | 0   | 0   | 0   | 0   | 0   | x   | x   | x   |
| 0   | 0   | 0   | 0   | x x | x x | x x | x x | x x | x x |
| 0   | 0   | 0   | 0   | 0   | 0   | 0   | 0   | 0   | 0   |
| x   | 0   | 0   | 0   | 0   | 0   | 0   | 0   | 0   | 0   |
| 0   | 0   | 0   | 0   | 0   | 0   | 0   | 0   | 0   | 0   |
| 七  | 0   | 0   | 0   | 0   | 0   | 0   | 0   | 0   | 0   |

| 6 1 | 2 6 | 3 5 | 6 5 | 3 5 | 6 1 5 | 3 | 5 1 | 1 3 | 5 1 |
| 0   | 0   | 0   | 0   | 0   | 0     | 0 | 0   | 0   | 0   |
| x   | x   | x   | x   | x   | x     | x | x   | x   | x   |
| x x | x x | x x | x x | x x | x     | x x | x x | x x | x x |
| 0   | 0   | 0   | 0   | 0   | 0     | 0 | 0   | 0   | 0   |
| 0   | 0   | 0   | 0   | 0   | 0     | 0 | 0   | 0   | 0   |
| 0   | 0   | 0   | 0   | 0   | 0     | 0 | 0   | 0   | 0   |
| 0   | 0   | 0   | 0   | 0   | 0     | 0 | 0   | 0   | 0   |
```

```
| 1 3 | 5 6 1 | 5 3 | 5 6 1 | 5 3 | 5 6 | 5 6 | 5 6 | 5 6 |
| 0   | 0     | 0   | 0     | 0   | 0   | 0   | 0   | 0   |
| x   | x     | x   | x     | x   | x   | x   | x   | x   |
| x x | x  x  | x x | x  x  | x x | x x | x x | x x | x x |
| 0   | 0     | 0   | 0     | 0   | 0   | 0   | 0   | 0   |
| 0   | 0     | 0   | 0     | 0   | 0   | 0   | 0   | 0   |
| 0   | 0     | 0   | 0     | 0   | 0   | 0   | 0   | 0   |
| 0   | 0     | 0   | 0     | 0   | 0   | 0   | 0   | 0   |

| #4. 4 | #4 4 | #4 6 | #4 7 | 6 2 | 3 3 | 2 #4 | 3 3 | 2 #4 |
| 0     | 0    | 0    | 0    | 0   | 0   | 0    | 0   | 0    |
| x     | x    | x    | x    | x   | x   | x    | x   | x    |
| x x   | x x  | x x  | x x  | x x | x x | x x  | x x | x x  |
| 0     | 0    | 0    | 0    | 0   | 0   | 0    | 0   | 0    |
| 0     | 0    | 0    | 0    | 0   | 0   | 0    | 0   | 0    |
| 0     | 0    | 0    | 0    | 0   | 0   | 0    | 0   | 0    |
| 0     | 0    | 0    | 0    | 0   | 0   | 0    | 0   | 0    |
```

第四章 代表传承人与传承曲目

浙东民间吹打乐研究

第四章 代表传承人与传承曲目

浙东民间吹打乐研究

```
| 1  | 0 2 | 1 6 | 5 6 | 1 2 | 1 6 | 1 2 | 1 6 | 1 2 | 1 6 |
| 0  | 0   | 0   | 0   | 0   | 0   | 0   | 0   | 0   | 0   |
| x  | x   | x   | x   | x   | x   | x   | x   | x   | x   |
| xx | xx  | xx  | xx  | xx  | xx  | xx  | xx  | xx  | xx  |
| 0  | 0   | 0   | 0   | 0   | 0   | 0   | 0   | 0   | 0   |
| 0  | 0   | 0   | 0   | 0   | 0   | 0   | 0   | 0   | 0   |
| 0  | 0   | 0   | 0   | 0   | 0   | 0   | 0   | 0   | 0   |
| 0  | 0   | 0   | 0   | 0   | 0   | 0   | 0   | 0   | 0   |

| 1 2 | 1 0 | 7 | 7 | 7 | 7 6 ‖: 7 6 | 7 6 | 7 6 | 7 6 :‖
| 0   | 0   | 0 | 0 | 0 | 0   ‖: 0   | 0   | 0   | 0   :‖
| x   | x   | x | x | x | x   ‖: x   | x   | x   | x   :‖
| xx  | xx  | xx| xx| xx| xx  ‖: xx  | xx  | xx  | xx  :‖
| 0   | 0   | 0 | 0 | 0 | 0   ‖: 0   | 0   | 0   | 0   :‖
| 0   | 0   | 0 | 0 | 0 | 0   ‖: 0   | 0   | 0   | 0   :‖
| 0   | 0   | 0 | 0 | 0 | 0   ‖: 0   | 0   | 0   | 0   :‖
| 0   | 0   | 0 | 0 | 0 | 0   ‖: 0   | 0   | 0   | 0   :‖
```

111　第四章　代表传承人与传承曲目

浙东民间吹打乐研究

$$\begin{Vmatrix} 6\ 6 \end{Vmatrix} \overset{\frown}{5\ 6} \mid 6\ 5 \mid 6\ 7 \mid 6\ 6 \begin{Vmatrix} \overset{\frown}{5\ 6} \mid 6\ 5 \mid 6\ 7 \mid 6\ 0 \end{Vmatrix} \dot{2}\ \dot{2} \mid$$

0 ‖ 0	0	0	0 ‖ 0	0	0	0 ‖ 0
x ‖ x	x	x	x ‖ x	x	x	x ‖ x
x x ‖ x x	x x	x x	x x ‖ x x	x x	x x	x x ‖ x x
0 ‖ 0	0	0	0 ‖ 0	0	0	0 ‖ 0
0 ‖ 0	0	0	0 ‖ 0	0	0	0 ‖ 0
0 ‖ 0	0	0	0 ‖ 0	0	0	0 ‖ 0
0 ‖ 0	0	0	0 ‖ 0	0	0	0 ‖ 0

$$\mid 0\overset{\frown}{\,\dot{2}} \mid \dot{2}\ 7 \mid 6\ 5 \mid 3\ 5 \mid 3\ 6 \mid 5\ 7 \mid 6\ 0 \begin{Vmatrix} \dot{2}\ 7 \mid 6\cdot 5 \mid 3\ 5 \end{Vmatrix}$$

0	0	0	0	0	0	0 ‖ 0	0	0
x	x	x	x	x	x	x ‖ x	x	x
x x	x x	x x	x x	x x	x x	x x ‖ x x	x x	x x
0	0	0	0	0	0	0 ‖ 0	0	0
0	0	0	0	0	0	0 ‖ 0	0	0
0	0	0	0	0	0	0 ‖ 0	0	0
0	0	0	0	0	0	0 ‖ 0	0	0

第四章 代表传承人与传承曲目

浙东民间吹打乐研究

115　第四章　代表传承人与传承曲目

【四】绕藤

浙东民间吹打乐研究

第四章　代表传承人与传承曲目

【五】
（丝竹）♩=168

```
‖: 7 7 ‖: 3 2̇ | 7 6 5 6 | 7 7 :‖ 3 2̇ | 7 6 | 5 6 | 7 | 6 7 1̇ |
  0   ‖: 0   | 0     | 0   :‖ 0   | 0   | 0   | 0 | 0     |
  x   ‖: x   | x     | x   :‖ x   | x   | x   | x | x     |
 x x  ‖: x x | x x   | x x :‖ x x | x x | x x | x x | x x |
  0   ‖: 0   | 0     | 0   :‖ 0   | 0   | 0   | 0 | 0     |
  0   ‖: 0   | 0     | 0   :‖ 0   | 0   | 0   | 0 | 0     |
  0   ‖: 0   | 0     | 0   :‖ 0   | 0   | 0   | 0 | 0     |
  0   ‖: 0   | 0     | 0   :‖ 0   | 0   | 0   | 0 | 0     |

| 7 0 6 7 1̇ | 7 0 6 7 1̇ | 7 7 6 1̇ | 7 7 6 1̇ | 7 7 |
|   0       |   0       |  0      |  0      |  0  |
|   x       |   x       |  x      |  x      |  x  |
|  x x x x  |  x x x x  | x x x x | x x x x | x x |
|   0       |   0       |  0      |  0      |  0  |
|   0       |   0       |  0      |  0      |  0  |
|   0       |   0       |  0      |  0      |  0  |
|   0       |   0       |  0      |  0      |  0  |
```

第四章　代表传承人与传承曲目

浙东民间吹打乐研究 120

121　第四章　代表传承人与传承曲目

第四章 代表传承人与传承曲目

【六】四门

第四章 代表传承人与传承曲目

浙东民间吹打乐研究

第四章　代表传承人与传承曲目

【七】
转 1 = D
（唢呐、丝竹）

129　第四章　代表传承人与传承曲目

【八】急急风

131　第四章　代表传承人与传承曲目

【九】快绝顶
（先锋）很快

（钱小毛、吕建裕等演奏　钱小毛记谱）

说明：该曲编配乐器有：笛、唢呐、先锋、二胡、中胡、板胡、琵琶、扬琴、板、木鱼、小锣、小钹、大钹、四鼓、倍锣、十面锣。

二、余姚锣鼓传承曲目

余姚锣鼓传承曲目可分为喜庆、丧事、唱堂会三类。喜庆有《春天快乐》《喜洋洋》《一枝花》《八月桂花香》《梅花三弄》《小开门》《将军得胜令》《泗门吹打》等；丧事有《柳青娘》《醉步登楼》等；唱堂会有《朝天子》《大开门》《点江阵》等。

谱例《泗门吹打》：

泗门吹打

$1 = C$（唢呐简音作 $6 = a^1$）

余姚市

第四章　代表传承人与传承曲目

$[\begin{matrix} 2\ 3\ 2\ 1\ 6\ \dot{6} & - & 2\ 3\ 2\ 1\ 6\ 1 & 2\ 3\ 2\ 1\ 6\ 1 & 1\ 6\ 1\ 2\ 1\ \dot{1} & - & - & 0 \\ 0 & 0 & 丈\ 丈\ 丈\ 丈 & - & 0 & 0 & 0\ 0\ 冬\ 龙 & 丈 \end{matrix}]$

【一】 ♩=102

$[\begin{matrix} \frac{2}{4}\ 5\ 6\ \underline{1} & 2\ 1\ 2 & 5.6\ 3\ 2\ 1 & 6\ 1\ 2 & 2\ 3\ 1 & 1\ 2\ 3\ 5 \\ \frac{2}{4}\ 0\ 丈\ 令 & 丈\ 令\ 丈 & 0\ 丈\ 个 & 丈\ 令\ 丈 & 0\ 才\ 令 & 才\ 令\ 才\ 令 \end{matrix}]$

（第二遍渐快）

$[\begin{matrix} 5\ 6\ 3\ 2\ 1 & 6\ 2\ 1 & 1\ 3\ 2\ 1 & 3\ 2\ 1\ \dot{6} \: \| & 1\ 2\ 3\ 2 \\ 才\ 令\ 丈 & 乙\ 个\ 丈 & 才\ 令\ 才\ 令 & 才\ 令\ 丈 & 才\ 令\ 才\ 令 \end{matrix}]$

$[\begin{matrix} 5\ 3\ 2 & 3\ 5\ 3\ 2\ 1\ 2 & 3\ 2\ 1\ 6 & 6\ 1\ 2\ 5 & 3\ 2\ 5 \\ 才\ 令\ 丈 & 才\ 令 & 才\ 令 & 才\ 令\ 才\ 令 & 才\ 令\ 丈 \end{matrix}]$

$[\begin{matrix} 5\ 6\ 3\ 2 & 1\ 2\ 3 & 3\ 3\ 2\ 1 & 3\ 2\ 1 & 6\ 2\ 1 & 1\ 2\ 3\ 2 \\ 才\ 令\ 才\ 令 & 才\ 令\ 丈 & 才\ 令\ 才\ 令 & 才\ 令\ 丈 & 乙\ 个\ 丈 & 才\ 令\ 才\ 令 \end{matrix}]$

$[\begin{matrix} 6\ 1\ 5\ 6 & 5\ 6\ 5\ 3\ 2\ 1 & 2 & 3\ 2 & 5 & 5\ 6\ 5\ 3 & 2\ 5\ 3\ 2\ 1 \\ 才\ 令\ 丈 & 才\ 令\ 才\ 令 & 才\ 令\ 丈 & 才\ 令\ 才\ 令 & 才\ 令\ 丈 \end{matrix}]$

$[\begin{matrix} 6\ 1\ 2\ 1 & 6\ 1\ 6\ 2\ 1 & 2\ 3\ 2\ 1\ 6 & 1\ 6\ 1\ 2\ 3 & 5\ 6\ 5\ 3\ 1\ 6 \\ 才\ 令\ 才\ 令 & 才\ 令\ 丈 & 乙\ 个\ 丈 & 乙\ 个\ 丈 & 才\ 令\ 才\ 令 \end{matrix}]$

$[\begin{matrix} 1\ 2\ 3 & 5\ 6\ 5\ 3\ 1\ 3 & 2\ 1\ \dot{6} \: \| & 1.\ 2\ 3\ 2 & 1\ 3\ 2\ 1 \\ 才\ 令\ 丈 & 乙\ 丈\ 乙\ 丈 & 乙\ 个\ 丈 & 丈\ 丈\ 才\ 丈 & 才\ 令\ 丈 \end{matrix}]$

$[\begin{matrix} 2 & - & 2 & - & 0\ 0 & 0\ 0 & 0\ 0 & 0\ 0 & 0\ 0 \\ 丈\ 令 & 丈 & 丈\ 令 & 丈 & 丈\ 令\ 丈\ 令 & 丈\ 令\ 丈\ 令 & 丈\ 令\ 丈\ 令 & 丈\ 令\ 丈\ 冬 & 乙\ 令\ 冬 \end{matrix}]$

【二】转 1 = F（唢呐筒音作 3 = a^1）♩=112

$[\begin{matrix} 0 & 0 & 0 & 0 & 6\ 5\ 6\ \underline{1}\ 6\ 5 & 6.\ 5\ 3 & 6\ 5\ \dot{1}\ 2\ 6\ 5 \\ 令\ 丈 & 乙\ 丈 & 乙\ 个\ 丈 & 才\ 令\ 才\ 令 & 丈 & 才\ 令 & 才\ 令\ 才\ 令 \end{matrix}]$

```
‖: 6 5 6    | 5 6 5 3    | 6 5 1̇ 6 5  | 3 6 5    | 2̇ 3 2̇ 1̇   |
   丈 才 令 | 才 令  才 令| 丈   才 令  | 才 令 才 令| 丈    才 令|

   5 6 5 3   | 5 3 5 6 5 | 3 5 3 5 6 2̇ | 1̇ 2̇ 1̇ 2̇ 6 5 | 6 5 3   |
   才 令 才 令| 丈   才 令 | 才 令  才 令 | 丈   才 令   | 才 令 才 令|

   5 3 5 1̇ 2̇ 6 5 | 3 5 6   | 1̇ 2̇ 1̇ 6 5 | 1̇ 5 6   | 2̇·3̇ 2̇ 1̇2̇ |
   丈    才 令    | 才令 才令| 丈    才 令 | 才令 才令 | 丈    才 令|

   6 5 3  | 5 3 5 6 1̇ 5 6 | 2̇·3̇ 2̇ 1̇ | 6 5 3  | 6 5 3   |
   才令才令| 丈    才 令    | 才 令 才令| 丈 才 令| 才令 才令|

   5 3  5 3 5 6 | 2̇·3̇ 2̇ 1̇ | 6 5 6  | 1̇ 2̇ 6 5 | 3 5 6   |
   才 令 才 令   | 丈    才令| 才 令 才令| 丈   才 令|

   1̇ 2̇ 6 5 6  | 2̇·3̇ 2̇ 1̇ | 5 3  5 3 5 6 | 1̇ 6 1̇ 2̇ 3̇ 2̇ 1̇ |
   才 令  才 令 | 丈   才 令| 才 令 才 令   | 丈    才   令   |

   6 5 6 1̇ 2̇ 6 5 | 3 5 6 5 6  | 1̇ 2̇ 6 5 6 | 2̇ 3̇ 2̇ 1̇ 6 |
   才 令   才 令  | 丈    才 令 | 才 令 才 令 | 丈    才 令 |

   5 3  6 1̇ 6 5 | 3· 5 | 6 1̇ 6 5 | 3 6 | 5 3 5 6 1̇ 6 5 |
   才 令 才 令   | 丈 才令| 才 令 才令| 丈   才 令       |

   3·5 6 2̇ | 1̇ 2̇ 1̇ 2̇ 1̇ 6 | 5 3 5 6 1̇ 6 5 | 3· 5 | 6 5 3 6 |
   才令 才令| 丈    才 令  | 才 令  才 令   | 丈 才令| 才令 才令|

   5 3 6 5 | 3 5 6 2̇ | 1̇ 2̇ 1̇ 2̇ 6 5 | 6 5 6 1̇ 2̇ 6 5 |
   丈    才令| 才令 才令 | 丈    才 令  | 才令   才 令  |

   6·5 4 5 | 6   4 5 | 1̇ 2̇ 1̇ 6 | 5·6 4 5 | 6 1̇ 2̇ 1̇ 6 |
   丈   令 丈| 令 丈 才 令| 丈    丈 丈| 乙 丈 乙 个| 丈 令   丈  |
```

第四章 代表传承人与传承曲目

【四】转 1 = C（唢呐筒音作 $\dot{6}$ = a¹）

137 第四章 代表传承人与传承曲目

【五】
转 1 = A（唢呐筒音作 1 = a¹）
（唢呐）

（乐谱页，浙东民间吹打乐曲谱，含工尺锣鼓念词）

139　第四章　代表传承人与传承曲目

（泗门镇塘后村民间乐队演奏　顾义荣记谱）

说明：

① 该曲以采集地为名。

② 所用乐器有：先锋、尖号(2)、唢呐(2)、堂鼓、大鼓、小锣、掌锣、大锣、苏锣、小钹、大钹。

三、舟山锣鼓传承曲目

舟山锣鼓经过多年的发展，日渐成熟，产生了很多优秀的作品，其代表作有：《东海渔歌》《划船锣鼓》《舟山锣鼓》《丰收锣鼓》《渔舟凯歌》《海上锣鼓》《海港锣鼓》《海上丰收》《渔民的欢乐》《龙头龙尾》《龙腾虎跃》《木龙赴水》《潮音》等。

谱例《海上锣鼓》：

海上锣鼓

1 = D 2/4 3/4

引子（海潮声）

高如兴等 编曲
蔡惠泉 整理

浙东民间吹打乐研究

143　第四章　代表传承人与传承曲目

145　第四章　代表传承人与传承曲目

147　第四章　代表传承人与传承曲目

四、象山锣鼓传承曲目

象山锣鼓代表传承曲谱有：《细十番》《大八板》《大登殿》《渔港锣鼓》《开渔锣鼓》《步步高》《娱乐升平》《百家春》等。

谱例《细十番》：

细 十 番

象山县

1 = D（笛筒音作：1 = d¹）

♩=144

（板、碰铃、小钹击拍，叫锣击后半拍，至曲终）

浙东民间吹打乐研究

```
‖: 5 6 5 3 2 3 5 6 -  ⌢1 -  ⌢3 -  ⌜2 - - 2⌝-  :‖
   才 台 台 台 才 台 乙 台 乙 台 龙 同 同 同 同 台 台 才 台 台 台 同 同 同 同 丈-
```

(宁波市曲艺队乐队演奏　薛天申记谱)

说明：

① 《马王令》相传是古代练兵时在教场上吹奏的乐曲。

② 所用乐器：唢呐（2）、战鼓、大鼓、小锣、大锣、钹。

谱例《百家春》：

百 家 春

1 = D （笛筒音作 $\underset{.}{5}$ = a^1 ）　　　　　　　　　　　　　　　象山县

♩=80

$\frac{2}{4}$ 3 3 6 5 3 | 2 1 2 3 5 | 1·3 | 1 1 2 3 5 | 2 3 1 2 | 6·i |

（板、碰铃击节）

6 6 i 6 i 6 5 | 3 2 3 5 6 3 5 ‖: 6 3 2 1 2 3 | 1 1 6 i 6 5 |

3 5 2 3 | 5·6 i | 5 3 5 | 6 i 6 5 3 5 | 6·5 | 1 6 1 3 2 3 1 2 |

6·5 6 | i i i 7 | 6 i 6 i 6 5 | 3 3 2 | 3 - | 5 3 5 i |

6 i 6 5 | 3 - | 5 5 3 2 | 1·7 | 6 1 6 1 2 | 3 3 5 |

6 i 6 i 6 5 | 3 5 6 i | 5 6 5 6 4 5 | 3 3 2 | 3 2 3 6 | 5 5 3 2 |

3 6 5 6 3 5 | 6 6 i | 5 5 6 i 5 6 | i·7 | 6 i 6 i 6 5 | 3 - |

5 5 3 6 | 5 6 i 7 | 6 i 6 5 5 3 | 2 - | 3 5 3 5 3 2 | 1·2 3 5 |

2·3 1 2 | 6 i 6 | 5 5 6 i 6 5 | i 6 i 6 5 | 1 2 3 6 i 5 6 |

1 6 1 2 3 | 1 - | 1 3 5 2 3 1 2 | 6 - |

五、嵊州吹打传承曲谱

嵊州吹打代表性传承曲谱有：《平湖头》《老凡音》《玉屏风》《斑鸠过河》《跌落金钱》《大辕门》《夏雨》《五场头》《十番》等。

谱例《夏雨》：

夏　雨

嵊县

153　第四章　代表传承人与传承曲目

Sheet music page — traditional Chinese numbered notation (简谱) for 浙东民间吹打乐.

第四章 代表传承人与传承曲目

浙东民间吹打乐研究

第四章 代表传承人与传承曲目

（唢呐入）

稍慢　　　　　　　　　　　　　　　　　♩=132

浙东民间吹打乐研究

159　第四章　代表传承人与传承曲目

浙东民间吹打乐研究

161　第四章　代表传承人与传承曲目

浙东民间吹打乐研究 162

第四章 代表传承人与传承曲目

浙东民间吹打乐研究

第四章 代表传承人与传承曲目

第四章 代表传承人与传承曲目

浙东民间吹打乐研究

第四章　代表传承人与传承曲目

第四章　代表传承人与传承曲目

浙东民间吹打乐研究

第四章 代表传承人与传承曲目

♩=75

$$\left[\begin{array}{l}\frac{2}{4}\ \underline{3\cdot\underline{5}\ \underline{6}\ \underline{5}\ 6}\ |\ \underline{1\ 6}\ 5\ |\ \underline{1}\ \underline{1}\ \underline{1}\ 5\ |\ \underline{6\ 6}\ \underline{1\ 6}\ 5\ |\ \underline{3\ \underline{3}\ 5}\ \underline{2\ 1}\ \underline{2\ 3}\ |\end{array}\right.$$

（梆子击拍、碰铃击强拍）

$$\left[\ 5\ 5\ |\ \underline{3\cdot\underline{5}}\ \underline{6\ 1}\ |\ \underline{6\ 5}\ \underline{3\ 2\ 1}\ |\ \underline{2\ 1}\ \underline{2\ 6\ 1}\ |\ 2\ -\ |\ \underline{6\ 5}\ \underline{6\ \dot{2}}\ |\right.$$

$$\left[\ \underline{\dot{1}\ 6}\ 5\ |\ \underline{3\ 5}\ \underline{3\ 2}\ |\ 1\ 1\ |\ \underline{1\ \dot{6}}\ \underline{1\ 2}\ |\ \underline{3\ 2}\ 3\ |\ \underline{3\ 5}\ \underline{6\ \dot{1}}\ \underline{6\ 5}\ \underline{3\ 5}\ |\right.$$

♩=120

```
‖: 2  2 | 5 3 5 | 3 5 3 2 | 1̇ 2̇ 1̇ | 6 1̇ 2̇ 6 | 1̇ 2̇ 1̇ |
   ① ① | ① ① ① ① | ① ① ① ① | ① ① ① ① | ① ① ① ① | ① ① ① |
   0  0 | 0  0 | 0  0  | 0  0 | 0  0  0 | 0  0 |
   0  0 | 0  0 | 0  0  | 0  0 | 0  0  0 | 0  0 |
   0  0 | 0  0 | 0  0  | 0  0 | 0  0  0 | 0  0 |
   0  0 | 0  0 | 0  0  | 0  0 | 0  0  0 | 0  0 |
   0  0 | 0  0 | 0  0  | 0  0 | 0  0  0 | 0  0 |
```

(小唢呐入)

```
‖: 1̇  1̇ | ¼ 0 1̇ | 6 5 | 3 5 | 6 7 | 6 6 | 6 1̇ | 6 5 | 3 5 |
   ①  ① | ¼ ① ① | 0 ① | 0 ① | 0 ① | ①   | ①   | 0 ① | 0 ① |
   0  0 | ¼ 0  | 0   | 0   | 0   | 0   | 0   | 0   | 0   |
   0  0 | ¼ 0  | 0   | 0   | 0   | 0   | 0   | 0   | 0   |
   0  0 | ¼ 0  | 0   | 0   | 0   | 0   | 0   | 0   | 0   |
   0  0 | ¼ 0  | 0   | 0   | 0   | 0   | 0   | 0   | 0   |
   0  0 | ¼ 0  | 0   | 0   | 0   | 0   | 0   | 0   | 0   |
```

(梆子击拍)

```
‖: 3 2 | 1 2 | 1 | 1⌒1 | 1 2 | 3 5 | 2 3 | 5⌒5 | 5 6 | 5 6 |
   0 ① | 0 ① | 0 ① | 0 ① | ①   | ①   | 0 ① | 0 ① | 0 ① | 0 ① |
   0   | 0   | 0   | 0   | 0   | 0   | 0   | 0   | 0   | 0   |
   0   | 0   | 0   | 0   | 0   | 0   | 0   | 0   | 0   | 0   |
   0   | 0   | 0   | 0   | 0   | 0   | 0   | 0   | 0   | 0   |
       | 0   | 0   | 0   | 0   | 0   | 0   | 0   | 0   | 0   |
   0   | 0   | 0   | 0   | 0   | 0   | 0   | 0   | 0   | 0   |
```

第四章 代表传承人与传承曲目

（魏淇园编曲、白泥坎村乐队演奏　任北汇记谱）

说明：

①《夏雨》是浙江省著名民间艺人魏淇园先生于1954年编制的《四季组曲》（又称《田园组曲》）中的一首，《四季组曲》由《春风》《夏雨》《秋收》《冬乐》四首乐曲组成，其中《夏雨》曾参加1957年全国音乐周及同年第二届全国农村业余民间音乐舞蹈会演。

②所用乐器：大唢呐（筒音作 $1=g$），小唢呐（筒音作 $4=c^2$）、笛、头管、板胡、二胡、中胡、大胡、琵琶、小三弦、三鼓、梆子、五小锣、四大锣、小钹、大钹、碰铃。

第五章 音乐分析与社会形态

浙东民间吹打乐是浙东民间乐班演奏的音乐。不仅与当地民众的社会生活、风俗习惯紧密相关,而且与浙江民间器乐活动密切关联;不仅有着悠久的历史传统,而且在发展进程中不断变化。

第一节 音乐分析

一、曲调来源

浙东民间吹打乐演奏乐曲有自身的历史渊源和发展过程,并且不断地吸收、借鉴、消化其他艺术的养料,形成了自身独特的风格特征。从目前掌握的乐曲情况看,其曲调有的可以追溯到古代的乐曲,有的与民间小调密切相连,还有的可以从民歌、戏曲、曲艺音乐中找到渊源。

(一)来源于传统乐曲

浙东民间吹打乐中有许多使用传统古曲曲调,甚至连名称都相同。如嵊州一代流行的《万年欢》《浪淘沙》《虞美人》《柳青娘》《水仙子》等就是唐代广为流传的曲牌,多数都收入在唐人崔令钦所撰的《教坊记》中;也有不少乐曲源自唐、宋的牌子曲,如《满江红》《点绛唇》《水龙吟》《风入松》《朝天子》《小桃红》等;而大多数都来源于元代以来的南北曲曲

牌,如《上小楼》《一枝花》《山坡羊》《望妆台》《折桂令》《清江引》《红绣鞋》《一江风》《一封书》《太平歌》等。这些曲牌不仅可以单独演奏,而且还被连套发展成套曲的结构形式。

谱例《柳青娘》:

柳 青 娘

1 = F（笛筒音作 $\underset{\cdot}{5}$ = c²）　　　　　　　　　　　鄞县

中板

$\frac{2}{4}$ $\underset{\cdot}{6}$ 6 1 | 2 2 1 4 3 | 2 · 3 | 2 1 2 3 | 5 · 7 | 6 3 5 4 3 |

2 · 3 5 6 | 5 1 2 3 5 | 2 - | 2 · 4 | 1 2 3 5 | 2 1 6 3 | 5 · 6 |

5 · 3 | 5 6 1 2 | 6 1 | 5 4 5 | 6 5 4 3 | 2 · 5 4 6 | 5 2 4 5 |

6 5 4 3 | 2 3 5 1 | 2 · 3 2 1 | 6 · 7 6 1 | 2 · 3 | 5 7 6 5 4 |

2 3 5 1 | 2 · 4 | 1 2 3 4 | 5 · 6 | 5 1 6 1 | 5 4 5 | 6 5 4 3 |

　　　　　　　　　　　　　　　　　　　　渐慢

2 · 3 4 6 | 5 3 4 5 | 6 5 4 3 | 2 2 5 1 | 2 - | 2 - ‖

（王定芳传谱　鄞县业余民乐队演奏　傅红平记谱）

（二）来源于民间小调

明清之时,浙江各类时调、俗曲、民歌就风靡在城乡间,对于促进民间乐曲的发展起到了重要的作用。很多民间器乐曲都是在民歌、小调的基础上加工、改造而来的。如流行于仙居的吹打乐曲《闹花灯》中的【鲜花调】【孟姜女】,奉化的吹打乐曲《划船锣鼓》中的【木莲花】等都是江浙一带广为流传的同名民歌、小调的原型。

谱例【木莲花】：

木 莲 花

【木莲花】
1 = C（笛子筒音 5 = g²）
（唢呐、丝竹）
♩=120

（三）来源于戏曲曲艺音调

浙江历来戏曲兴盛，宋、元以来，戏曲、曲艺广泛流传，民间器乐班社、艺人不仅吸收戏曲的过场音乐，而且还将某些唱腔音乐加以改造，使之成为独立演奏的器乐曲。常见的《小开门》《打开门》等都是戏曲中常用的曲牌。如绍兴、嵊县一带被作为"板头"使用的《玉屏风》《老凡音》，温州一带的《头通》、宁波一带的《平调头场》、金华一带的《花头台》等，就是当地曲艺或戏曲的前奏曲、闹台曲。有的是根据戏曲唱腔音乐发展而来的，如温州的《集锦头通》、嵊县的《妒花》、奉化的《万花灯》等。

谱例《老凡音》：

老 凡 音

1 = E（二胡定弦 5 2 = b¹ f¹）

嵊县

（碰铃击弱拍）

（崇仁镇民间乐队裘忱樵、裘振洪、裘华亭演奏　任北汇、裘振洪记谱）

二、乐曲类型

浙东民间吹打乐曲普遍表现为合奏曲，以乐器组合为依据，有丝竹乐、吹打乐和锣鼓乐三大类，因而将相应的乐社称为丝竹乐社、吹打乐社以及锣鼓乐社。

（一）丝竹乐

丝竹乐主要指用丝弦乐器和竹管乐器组合演奏，常用木鱼、鼓板、碰铃压板击拍，偶尔也用大锣、大鼓来渲染气氛。这是浙江民间器乐中的一

个重要品种,集中流行于浙江北部的杭嘉湖平原。代表曲目如嵊县一带的《高山流水》《老凡音》《斑鸠过河》《玉屏风》,宁波一带的《将军得胜令》《大起板》《小起板》,绍兴的一带的《清江引》《平湖引》等。

（二）吹打乐

吹打乐,浙东当地人俗称"鼓吹乐",用吹管乐器结合打击乐器演奏,常加用丝弦。主要流传在浙江东部一带。有以唢呐主奏的"粗吹锣鼓"、以竹笛主奏的"细吹锣鼓"（丝竹锣鼓）之分。必要时还会加上长号（俗称"先锋"）、号筒等。此类乐曲与人民生活联系紧密,婚丧嫁娶、节日喜庆、迎神赛会、祭祀祈愿等都要演奏吹打乐。代表作品有奉化的《三打》《万花灯》《划船锣鼓》,鄞州的《万年欢》,定海的《舟山锣鼓》,温州的《集锦头通》,嵊县的《大辕门》《妒花》《夏雨》,开化的《八支头》等。

（三）锣鼓乐

锣鼓乐主要指纯粹由锣、鼓、钹等打击乐器演奏的乐曲,这也是浙江民间的一个重要品种,在全省境内普遍流行,使用场合也极为广泛。如用于迎神赛会、节日灯会等重大场合的,有奉化的《八仙序》、松阳的《竹溪锣鼓》、黄岩的《二徽锣鼓》、长兴的《十番锣鼓》等;用于戏曲、座唱等开场的,有绍兴的《五头场》等。锣鼓乐曲一般篇幅较大,常由几个锣鼓牌子组成。各地也有不同的乐器组合形式,通常为由鼓、小锣、大锣、钹组成的四人锣鼓乐队。各地均有当地习惯的使用乐器,如宁波一带的四面锣、十面锣,金华一带常用的苏锣、大钹等。通过各种乐器不同的音高、音色对比,丰富多彩的节奏,以及力度强弱的变化,来渲染情绪气氛。

三、传承方式

浙东民间吹打乐的传承方式主要有家族传承、师徒传承和自学三种方式。家族传承:即家族里的儿童,自己稍感兴趣,只要是家里不反对,在日常生活中耳濡目染,久而久之就自然跟随家庭里的父辈兄长学艺,并入行从艺。师徒传承:浙东民间吹打中的师徒传承极具特色,拜师学艺不用交学费,但必须行磕头拜师之礼,一般是三年期满。在学徒期间,开始

是熟悉常用曲,学习各种打击乐器和各种锣鼓节奏。师傅接活时,徒弟从旁打下手,不给报酬。如遇人手不够、活多时,经师傅允许,有人带着演奏。实践多了,熟能生巧,就会演奏简单的曲牌。出徒后,可以自食其力,单独接活,也可以与师傅搭班演出。自学:这种方式掌握技艺的较少。这些人大多是文化程度不高的农民出身,他们自身对民间器乐很感兴趣,从听、模仿别人演奏开始,自己长期勤奋练习,从而掌握乐器演奏方法。他们认为,见得多、"玩"得多,久而久之自然就学会了吹、拉、弹、唱。

四、表演场所

（一）衙门礼仪

旧时,衙门的某些公事和礼仪,如每逢开印、封印、迎送官员、摆阵练兵、出征、胜利归来,甚至狱神寿诞等,均需雇请民间乐队助兴,吹奏《将军令》等乐曲。

（二）迎神赛会

迎神赛会是旧俗,今仍普遍存在。主要为祈求神灵庇护、消灾纳福所用。各地迎神赛会名目繁多,如"城隍会""龙王会""拜香会""观音会""关帝会""火神会""迎罗汉""迎重阳"等活动都有民间乐队演奏。

（三）节日灯会

浙东民间传统节日,均用器乐来渲染情绪气氛。比如春节期间海宁的"年锣鼓"、湖州的"年节鼓"、元宵灯会等都有专门的乐队伴奏。

（四）婚丧喜庆

浙东民间婚娶时的发轿、拜堂、喜宴、入房,人死后的入殓、出殡、入穴、奠祭,以及乔迁、祝寿等,都要雇请民间乐队演奏。这在现今社会依然广泛流传。

（五）娱乐欣赏

浙东民间吹打乐的演出活动本身依附于民间礼俗,演奏者既自娱,也娱人。这里所指的是纯粹为切磋技艺、自我欣赏的需要所进行的培训、交流演出。这在城乡较为普遍。古代多由文人、官员、富商等器乐爱好者组

成团体,定期开展学习、交流演出活动,农村也有生活较为富足的手工业者、农民参加。如嵊州一带早期的"戏客班"就是闲散人员组成的自娱性器乐组织。

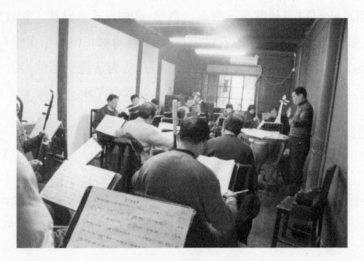

后大街乐社成员集体排练

第二节 社会形态

一、社会性质

从构成成员来看,浙东民间吹打乐具有职业与半职业性演奏、非职业演奏、临时性演奏以及宗教性演奏等特征。

(一)职业与半职业性

职业与半职业性是指有固定人员,常年从事演出活动。内部有严格的管理制度、师徒传承制度,乐器、行当齐全,演奏曲目丰富,并且演奏水平较高。多在大户人家、当地规模较大的赛会游行等场合演出,通常集戏曲、曲艺与器乐演奏于一身。代表性的班社有奉化的"九韶堂"等。也有

属于非职业性班社,如宁波的"引凤轩"、嵊县的"戏客班"等,最初都是地方官员出于业余爱好,闲来无事时集结而成的器乐组织,后来逐渐收取演出报酬转化而成的半职业性班社。

(二) 非职业性

非职业性指由农民、手工业者,出于纯粹的器乐爱好集结而成参与演奏的吹打乐。这些成员农忙务农、农闲习乐,多在重大节日和迎会时参加活动。如余姚的"鼓亭会"、余姚的"粗细十番班"、临海的"细吹亭"等,平时应邀参加庙会、迎灯、节庆等活动,但不参加婚丧礼仪服务、也不参加营业性演出。

(三) 临时性

这种主要指临时搭班,参与演出。现今各地普遍存在,通常有"锣鼓班""吹打班""太子班""集成奏"等称谓。多数情况下为接受红白喜事人家的雇请,临时搭建而成的以营业为目的的班社。视雇主经济能力而定,少则一二人,多则数十人。

(四) 宗教性

主要指在道场、法事活动中演出的乐社组织,此类乐社的乐师除由僧人、道士中的乐手担任外,有时也邀请民间艺人助演。此外,还有一种以宗教行业出面兼营民间器乐演奏和文艺演出的职业性乐社,如宁波的"斗会班"、舟山的"念伴班"、绍兴的"道士班"等。

二、演奏形态

浙东民间吹打乐按照演奏形式有坐奏、站场和行奏三种基本形式。

坐奏:一般在庙宇、厅堂、广场、舞台灯场所设座演奏,并有约定俗成的排列位置,通常一个乐师身兼多种乐器,演奏的乐曲较大,时间较长。如庙会集市上的表演,丧礼中的灵棚吹奏等。

站场:就是站立演奏。

行奏:即随队伍在行进中演奏。如出殡、报庙、庙会或节庆中游街活动等。行奏的乐曲较短,有时还抬有工艺精美的亭阁、舟船等。如绍兴一

带的"龙舟""十番棚",台州一带的"细吹亭"等,集音乐与工艺于一身,给人以视听的双重享受。

坐奏

浙东民间吹打乐按照乐器的组合有文武场面之分。文场主要是管弦乐器的统称,即由胡琴、二胡、三弦、月琴、笛、唢呐等管弦乐器构成的乐队场面。如浙江境内流传的"十番班"就是代表;而由锣、鼓等打击乐器组成的乐队场面称为武场,典型的有流行于各地的"锣鼓班"。

第六章　经济供养与保护现状

浙东民间吹打乐的传承与发展,离不开经费的支持,也离不开人们的保护。本章主要从探讨浙东民间吹打乐的经济供养模式与保护现状,借此为浙东民间吹打乐的进一步发展提供借鉴。

第一节　经济供养

一、经费来源

为了规范和加强国家非物质文化遗产保护专项资金的管理,提高资金使用效益,根据《国务院办公厅关于加强我国非物质文化遗产保护工作的意见》(国办发〔2005〕18号)和国家有关财务法律制度规定,财政部、文化部制定了《国家非物质文化遗产保护专项资金管理暂行办法》①,专项资金的来源为中央财政拨款。专项资金"由地方各级文化行政部门和财政部门逐级申报,经省级文化行政部门和财政部门审核汇总后共同报文化部和财政部。单位或个人均可向当地文化行政部门和财政部门提

① 财政部文化部关于印发《国家非物质文化遗产保护专项资金管理暂行办法》的通知. 中华人民共和国财政部文告,2006-09-12.

出申请。"①除国家外,省、市、区县都会有相应的拨款资金,需要申请后才能获得相应的经费。国务院文化行政部门对国家级非物质文化遗产项目保护给予必要的经费资助。县级以上人民政府文化行政部门应当积极参与当地政府的财政支持,对在本行政区域内的国家级非物质文化遗产项目的保护给予资助。各级文化行政部门对开展传习活动确有困难的国家级非物质文化遗产项目代表性传承人可给予资助。对传承人的授徒传艺教育培训活动,提供必要的传习活动场所,资助有关技艺资料的整理、出版,提供展示、宣传及其他有利于项目传承的帮助。"对无经济收入来源、生活确有困难的国家级非物质文化遗产项目代表性传承人,所在地文化行政部门应积极创造条件,并鼓励社会组织和个人进行资助,保障其基本生活需求。"②

乐班还可以通过参加婚娶喜庆、丧葬仪式、求雨迎神、宗族村落迎神赛会、老人祝寿、新屋落成、过年过节、节日灯会以及其他民间节日获取报酬。参加庙宇的开光仪式,为亡魂奏乐,演奏梅花锣鼓也可获得报酬。"梅花锣鼓可以为舞龙、跳竹马伴奏,同时也是迎神赛会的音声类型,梅花锣鼓通过为跳竹马伴奏来传递着族人对祖先的怀念和崇敬之情。"③通过参与丧葬仪式来获取报酬成为乐班的生存方式之一。在丧葬仪式中,艺人在文献"文本中的梅花锣鼓是由宗族子弟或者是本村人来演奏;而现场文本中却已经没有了这种限制,可以由来自不同村落的艺人临时组合演奏;此外,原本由族人为本村人所进行的无偿演奏,演变成为各村人的有偿演奏"④。唱班"以服役于当地居民的时令节俗和人生利益提供趋吉避邪,以此来获取报酬、维持生计。奉化的非宗族子弟所从事的职业之一'吹唱'包含了'唱班'的组织:他们有偿地为宗族服役。许多唱班的艺人为了能够争取更多的表演机会,为提高自身的吹唱技艺乐此不疲。

① 财政部文化部关于印发《国家非物质文化遗产保护专项资金管理暂行办法》的通知.中华人民共和国财政部文告,2006-09-12.
② 《国家级非物质文化遗产项目代表性传承人认定与管理暂行办法》(2008)第十二条.
③ 廖松清.富阳地区丧葬仪式中的吹打乐研究[J].黄钟(武汉音乐学院学报),2012(03).
④ 廖松清.富阳地区丧葬仪式中的吹打乐研究[J].黄钟(武汉音乐学院学报),2012(03).

他们不仅仅是服务于本族的宗族,也会游走于其他村落。表演机会、演奏技艺与酬劳是成正比的。然而,即使在这样一个社会地位低下的群体中,仍然存在着等级的区分:演奏技艺较好的,则可以参与到宗族社会中大型的迎神赛会活动中,能够演奏大型的套曲的组织称为'堂';反之,则以演奏小型的乐曲为主,同时演唱戏曲,并主要被用于婚丧嫁娶的仪式之中"①。

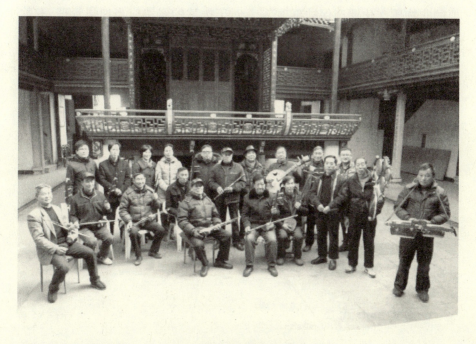

与"圣元堂"乐班成员合影

二、分配方式

调查发现,浙东民间吹打乐的经费分配主要体现为以下方面:

国家拨款的经费主要用于"理论及技艺研究费、传承人及传习活动补助费、民俗活动补助费、资料抢救整理及出版费、文化生态区保护补助

① 廖松清.奉化丧葬仪式中的吹打乐研究[J].歌海,2013(03).

费等"①。对于国家名录项目以外的重大课题研究补助费、资料抢救整理及出版费,国家也有拨款支持。

浙江省的拨款经费是用于"对非物质文化遗产的普查、发掘、整理;非物质文化遗产珍贵资料、实物的征集和濒危非物质文化遗产的抢救;对非物质文化遗产代表性传承人、代表性单位的资助或者补助;非物质文化遗产的展示、展演;非物质文化遗产保护的宣传、培训、研究;其他重要的非物质文化遗产保护事项"②。对于拨款的经费应当加强管理,专款专用,不得挪作他用。

市级的拨款经费是用于传承人开展传习活动补助;对市级及市级以上保护名录民俗项目活动、文化生态保护区、非物质文化遗产传承基地或传承教学基地,以及保护资料抢救整理及出版、理论及技艺研究等。

乐班自身赚取的酬劳,班主会用于对乐队中的服装进行添置、所用的唢呐、大小锣、大小钹等乐器进行修补或者更换,剩余的酬劳则是分发给乐队中的每一个艺人。艺人到手的酬劳并不是很多,有些艺人为了更好地演奏,会用赚取的酬劳去提高自身的技艺。由于乐队的酬劳并不能满足艺人们的生活,所以在闲暇之时,艺人们还会去做一些其他的事情来维持生计。

三、运营模式

演出是民间音乐存在的主要载体,是民间艺人主要的经济来源。"浙东吹打演出场次的缺失,使浙东吹打艺人经济收入减少、生活质量下降,浙东吹打的影响力减弱。这一状况的改变,浙东吹打应充分发挥国家、省、市各级政府给予的保护非物质文化遗产的各项政策,积极参与国家、省、市开展的发展传承非物质文化遗产的各项活动,为自己争取政府与社会的支持。主动与当地电视台、广播电台、文化馆、文化站、剧场等单

① 财政部文化部关于印发《国家非物质文化遗产保护专项资金管理暂行办法》的通知. 中华人民共和国财政部文告,2006 - 09 - 12.
② 浙江省非物质文化遗产保护条例. 浙江人大(公报版),2007 - 07 - 05.

位联系争取演出机会,与当地旅游部门联系、与当地旅游业发展相结合,使浙东吹打得到更多的演出平台。改善当前演出场次少的局面,使浙东吹打的影响力得到提升,使浙东吹打艺人的经济收入得到提高、生活质量得到好转。"[1]

将非物质文化遗产推向市场,打造新兴文化产业、形成文化品牌效应。文化遗产应与旅游相结合,一旦成为旅游活动的对象,旅游开发商就会为非物质文化遗产的保护注入资金,并进行相应的旅游开发。

把非物质文化遗产与休闲经济挂钩,"把非物质文化遗产作为休闲市场的重要产品,非物质文化遗产就会成为长足发展的强大助推力和原动力。非物质文化遗产一旦走向休闲市场,必将为单调乏味的市场注入新的活力。非物质文化遗产既可以转化为有形的休闲产品,又可以转化为无形的精神产品"[2]。

第二节 保护现状

一、国家层面政策

2005年12月22日下发的《国务院关于加强文化遗产保护的通知》中指出:"为了进一步加强我国文化遗产保护,继承和弘扬中华民族优秀传统文化,推动社会主义先进文化建设,国务院决定从2006年起,每年六月的第二个星期六为我国的'文化遗产日'。"2006年6月10日为中国第一个"文化遗产日"。中国非物质文化遗产有了自己的标志。该标志主要用于研究、收藏、展示、出版等领域。

[1] 刘燕,杨海宾.浙东地区民间吹打乐探微[J].大众文艺,2013(21).
[2] 非物质文化遗产保护和经营模式研究.豆丁网,互联网文档资源(http://www.docin.com),2012-12-22.

《中华人民共和国非物质文化遗产法》对非物质文化遗产的范围进行了规划,主要包括:1. 传统口头文字以及作为其载体的语言;2. 传统美术、书法、音乐、舞蹈、戏剧、曲艺和杂技;3. 传统技艺、医药和历法;4. 传统礼仪、节庆等民俗;5. 传统体育和游艺;6. 其他非物质文化遗产。[①] 文件对申请国家级非物质文化遗产代表性项目名录、申请非物质文化遗产代表性项目的代表性传承人进行了明确的规定,需要提供相应的文件,并具有较高的技艺才有可能获得此荣誉。对国家级传承人的认定,国家出台了《国家级非物质文化遗产项目代表性传承人认定与管理暂行办法》对此进行更细致的规范。另外,非物质文化遗产代表性项目的代表性传承人也应该履行相应的义务。国家不仅对传承人出台了政策,对保护单位也提出了要求。《国家级非物质文化遗产保护与管理暂行办法》对国家级非物质文化遗产项目保护单位应该具备的基本条件、履行的职责和不得违反的规定都有详细的说明,体现了权利与义务相统一的原则。

《国务院关于加强文化遗产保护的通知》《历史文化名城名镇名村保护条例》《文化部关于加强国家级文化生态保护区建设的指导意见》《全国人大常委会关于批准〈保护非物质文化遗产公约〉的决定》等文件指出:国务院文化行政部门对国家级非物质文化遗产项目保护给予必要的经费资助,要建立国家级非物质文化遗产数据库,县级以上人民政府也要为代表性传承人开展传承、传播活动提供必要支持。

《国务院关于加强文化遗产保护的通知》(2005.12.22)着重强调要充分认识保护文化遗产的重要性和紧迫性;加强文化遗产保护的指导思想、基本方针和总体目标;着力解决物质文化遗产保护面临的突出问题;积极推进非物质文化遗产保护;明确责任,切实加强对文化遗产保护工作的领导这五点内容。

《国务院办公厅转发文化部、建设部、文化部等部门关于加强我国世界文化遗产保护管理工作意见的通知》(2004.2.15)提出要提高认识,端

① 中华人民共和国非物质文化遗产法.2011.

正世界文化遗产保护管理工作的指导思想和强化责任;加强对世界文化遗产保护管理工作的领导;加大力度,全面推进世界文化遗产的保护管理工作这三点意见。

《国务院办公厅关于加强我国非物质文化遗产保护工作的意见》(2005.3.26)提出充分认识我国非物质文化遗产保护工作的重要性和紧迫性;非物质文化遗产保护工作的目标和方针;建立名录体系,逐步形成有中国特色的非物质文化遗产保护制度;加强领导,落实责任,建立协调有效的工作机制这四点意见。不仅我国对非物质文化遗产制定了许多政策,国际上对非物质文化遗产也相当重视。《保护世界文化和自然遗产公约》《保护非物质文化遗产公约》《保护和促进文化表现形式多样性公约》都是联合国教育、科学及文化组织大会于1972年、2003年、2005年通过的文件。这些是属于国际上对非物质文化遗产的保护文件。文件中的"非物质文化遗产"包括口头传说和表述,包括作为非物质文化遗产媒介的语言;表演艺术;社会风俗、礼仪、节庆;有关自然界和宇宙的知识和实践;传统的手工艺技能这五个方面。对非物质文化遗产的保护则是对这种遗产各个方面的确认、立档、研究、保存、保护、宣传、弘扬、传承和振兴。文件规定为了确保其领土上的非物质文化遗产得到保护、弘扬和展示,各缔约国应该努力做到制定一项总的政策,使非物质文化遗产在社会中发挥应有的作用,并将这种遗产的保护纳入规划工作;指定或建立一个或数个主管保护其领土上的非物质文化遗产的机构;鼓励开展有效保护非物质文化遗产,特别是濒危非物质文化遗产的科学、技术和艺术研究以及方法研究;采取适当的法律、技术、行政和财政措施,以便促进建立或加强培训管理非物质文化遗产的机构以及通过为这种遗产提供活动和表现的场所和空间,促进这种遗产的传承、确保对非物质文化遗产的享用,同时对享用这种遗产的特殊方面的习俗做法予以尊重、建立非物质文化遗产文献机构并创造条件促进对它的利用。在教育、宣传和能力培养上各缔约国应竭力采取种种必要的手段,以便使非物质文化遗产在社会中得到确认、尊重和弘扬,主要通过:1. 向公众,尤其是向青年进行宣传

和传播信息的教育计划;2.有关群体和团体的具体的教育和培训计划;3.保护非物质文化遗产,尤其是管理和科研方面的能力培养活动;4.非正规的知识传播手段。不断向公众宣传对这种遗产造成的威胁以及根据本公约所开展的活动;促进保护表现非物质文化遗产所需的自然场所和纪念地点的教育。① 缔约国在开展保护非物质文化遗产活动时,应努力确保创造、保养和承传这种遗产的群体、团体,有时是个人的最大限度的参与,并吸收他们积极地参与有关的管理。各缔约方可在第四条第(六)项所定义的文化政策和措施范围内,根据自身的特殊情况和需求,在其境内采取措施保护和促进文化表现形式的多样性。这类措施可包括:为了保护和促进文化表现形式的多样性所采取的管理性措施;以适当方式在本国境内为创作、生产、传播和享有本国的文化活动、产品与服务提供机会的有关措施,包括其语言使用方面的规定;为国内独立的文化产业和非正规产业部门活动能有效获取生产、传播和销售文化活动、产品与服务的手段采取的措施;提供公共财政资助的措施;鼓励非营利组织以及公共和私人机构、艺术家及其他文化专业人员发展和促进思想、文化表现形式、文化活动、产品与服务的自由交流和流通,以及在这些活动中激励创新精神和积极进取精神的措施;建立并适当支持公共机构的措施;培育并支持参与文化表现形式创作活动的艺术家和其他人员的措施;旨在加强媒体多样性的措施,包括运用公共广播服务。在促进文化表现形式方面,缔约方应努力在其境内创造环境,鼓励个人和社会群体创作、生产、传播、销售和获取他们自己的文化表现形式,同时对妇女及不同社会群体,包括少数民族和原住民的特殊情况和需求给予应有的重视;获取本国境内及世界其他国家的各种不同的文化表现形式。缔约方还应努力承认艺术家、参与创作活动的其他人员、文化界以及支持他们工作的有关组织的重要贡献,以及他们在培育文化表现形式多样性方面的核心作用。缔约方在本国进行遗产保护,"世界遗产委员会也可提供研究在保护、保存、

① 保护非物质文化遗产国际公约.互动百科.

展出和恢复本公约第 11 条第 2 和第 4 段所确定的文化和自然遗产方面所产生的艺术、科学和技术性问题；提供专家、技术人员和熟练工人，以保证正确地进行已批准的工作；在各级培训文化和自然遗产的鉴定、保护、保存、展出和恢复方面的工作人员和专家；提供有关国家不具备或无法获得的设备；提供可长期偿还的低息或无息贷款；在例外和特殊情况下提供无偿补助金"[1]等援助形式。

二、地方政府文件

《浙江省非物质文化遗产保护条例》中指出非物质文化遗产是各族人民世代相承的、与群众生活密切相关的各种传统文化表现形式和文化空间，主要包括：口头传统，包括作为文化载体的语言；传统表演艺术和传统竞技；传统手工艺技能和民间美术；传统礼仪、节庆、民俗活动；民间传统知识和实践；与上述传统文化表现形式相关的资料、实物和文化空间；其他需要保护的非物质文化遗产七种。[2] 对县级以上人民政府的职责、专项资金的用途都有详细的说明。文件中对于申请或被推荐为非物质文化遗产代表性传承人、代表性传承单位都有明确的规定，需要达到一定的要求才能申请或者被推荐。文件也规定代表性传承人和代表性传承单位依法享有的权利，各级人民政府支持代表性传承人和代表性传承单位的方式。《浙江省非物质文化遗产代表性传承人申报与认定办法》对传承人的申报有更详细的说明。"各级人民政府应当支持代表性传承人和代表性传承单位开展传承活动。针对濒危的有重要价值的非物质文化遗产，县级以上人民政府文化行政部门应当会同有关部门采取科学有效的措施，及时进行抢救性保护。实施抢救性保护应当在专家指导下制定周密的方案，保持非物质文化遗产的原真性和完整性，可以依法采用文字、录音、录像等方式进行真实、完整记录、整理；征集、收购相关资料、实

[1] 化蕾.从明十三陵的发展浅谈世界遗产的合理利用及可持续开发模式[J].世界遗产论坛，2009(02).

[2] 浙江省非物质文化遗产保护条例.非物质文化遗产(http://pindao.gmw.cn).

物,保存、保护相关建筑物、场所等。"①

《浙江省非物质文化遗产代表作申报与评定暂行办法》根据相关条例规定:非物质文化遗产代表性的申报项目,应是具有重要价值的民间传统文化表现形式或文化空间;或在非物质文化遗产中具有典型意义;或在历史、艺术、民族学、民俗学、社会学、人类学、语言学及文学等方面具有重要价值。具体评审标准文件中也有规定。申报省级非物质文化遗产代表性名录项目,应在市级非物质文化遗产代表作名录中遴选产生。申报国家级非物质文化遗产名录项目,原则上在省级非物质文化遗产代表作名录遴选产生,申报者须提交相关资料。省级、国家级非物质文化遗产代表作申报项目须提出切实可行的保护计划,为期不得少于十年,并承诺采取相应的具体措施。

《学习贯彻〈浙江省非物质文化遗产保护条例〉的通知》《浙江省非物质文化遗产名录评审工作规则(试行)》《浙江省非物质文化遗产保护条例》等文件除了以上所提及的几点以外,对县级以上人民政府和文化行政部门也有规定。对列入非物质文化遗产名录的项目,县级以上人民政府文化行政部门应当及时跟踪调查保护情况,建立专门档案,并采取有效措施,使非物质文化遗产得到传承、弘扬。各级人民政府及有关部门应当加强对少数民族非物质文化遗产的保护、发掘和整理,在资金、技术和人员培训等方面对少数民族地区开展非物质文化遗产保护工作给予重点扶持。省人民政府应当对经济欠发达地区和少数民族地区的非物质文化遗产保护工作给予必要的经费支持。各级人民政府及有关部门应当鼓励和支持非物质文化遗产保护的民间性活动,对开展相关活动给予指导,根据有关规定给予资助。鼓励社会以捐赠、认领保护、设立保护专项资金等形式支持非物质文化遗产保护事业。公民、法人和其他组织向非物质文化遗产保护事业捐赠的,享受国家和省有关优惠待遇。鼓励、支持教育机构将非物质文化遗产纳入教育内容,开展普及优秀非物质文化遗产知识的

① 浙江省第十届人民代表大会常务委员会公告.浙江政报,2007-07-20.

活动,建立传承教学基地,培养非物质文化遗产传承人才。鼓励单位和个人兴办专题博物馆、展示室等,展示非物质文化遗产。文化馆、群艺馆、图书馆、博物馆等文化机构,应当组织开展相关非物质文化遗产的展示活动。①

为建立和完善评审工作机制,进一步规范浙江省非物质文化遗产名录评审工作,浙江省出台了招聘评审委员会委员的相关政策,并规定了评审工作的程序。

除了浙江省出台的一系列政策文件,浙东地区的宁波、舟山、衢州也有一些文件。《宁波市人民政府办公厅关于加强宁波市民族民间文化抢救和保护工作的通知》对充分认识加强民族民间文化抢救和保护工作的重要意义;明确民族民间文化抢救和保护的指导思想和工作原则;民间文化抢救和保护的目标任务;强化民族民间文化的抢救和保护措施;完善保障机制,形成工作合力五个方面进行了详细的阐述。优秀民间文化"应具有鲜明的地方特色和较高的历史、文化、科学价值,具有一定的典型性、先进性与代表性。文件中指出对民间造型艺术(包括民族民间绘画、雕塑、陶瓷、剪纸、刺绣、染织、编织、灯彩等),民间表演艺术(包括民族民间音乐、舞蹈、戏剧、曲艺、杂技等),民间文学(包括民族民间谚语、歌谣、故事等),民间特色活动(包括民俗活动、民间节庆活动、传统游艺活动等),以及其他具有保护价值的民族民间文化表现形式进行明确抢救"②。为保护这些民族民间文化,要建立保护名录、完善资源普查、开展各类创建活动、合理开发利用、加强队伍建设等保护措施。

《关于印发〈宁波市非物质文化遗产代表作申报评定暂行办法〉的通知》指出了建立宁波市非物质文化遗产代表作名录的目的。宁波市非物质文化遗产代表作的申报项目,应是具有突出价值的民间传统文化表现形式或文化空间,或在非物质文化遗产中具有代表意义;具有历史、文

① 浙江省非物质文化遗产保护条例.非物质文化遗产(http://pindao.gmw.cn).
② 云南省人民政府办公厅印发贯彻国务院办公厅关于加强我国非物质文化遗产保护工作文件的实施意见的通知.云南政报,2005-09-30.

化、科学价值和丰富文化内涵,社会公认度比较高。对具体评审标准,文件中也有详细的说明。申报项目须提出切实可行的十年保护计划,并承诺采取相应的具体措施,进行切实保护。

《舟山市非物质文化遗产传承基地命名暂行办法》规定了舟山市非物质文化遗产传承基地应具备的条件和申报舟山市非物质文化遗产传承基地须提供的材料。

《舟山市人民政府办公室关于加强我市非物质文化遗产保护工作的意见》主要从指导思想和工作目标、主要任务、保障措施这几点入手提出意见。主要任务包括逐步建立和完善非物质文化遗产保护机制;建立科学有效的非物质文化遗产传承机制;加强对外宣传和文化交流。从六个方面对保障措施进行了详细说明。

《舟山市非物质文化遗产保护专项资金管理办法》中规定保护项目补助经费的开支范围,对专项补助经费也专门的申报程序。对于虚报专项补助经费预算,擅自变更补助项目内容与设计内容,不按批准的方案、项目内容和预算范围使用经费等情况,市财政部门、市文化主管部门将分别给予停止拨款、暂停核批新的补助项目、收回补助经费,并依法追究有关人员和负责人的责任。

《舟山市非物质文化遗产实物征集暂行办法》主要希望通过征集,更好地保护非物质文化遗产。对于征集范围文件中有着明确的规定。凡具有保存价值,能反映舟山历史、民风、民俗,适合陈列展览需要或具有科学研究价值的实物,包括:1. 民风民俗:反映民间文学、民间故事的绘画、记录稿、抄本、刊本、文集、照片、塑像、画像、砖石、标牌、匾额等;涉及历史上所形成的独特民俗的各种实物、音像等相关资料。2. 传统表演艺术:涉及传统音乐的乐器、乐谱、唱本、书画、照片、唱片、磁带、光盘及服装道具等;涉及传统舞蹈(如龙舞、狮舞等)的道具、走阵图、服装、面具、伴奏乐器等;涉及传统戏曲、曲艺的行头、道具、脸谱、乐器、乐谱、戏单、唱片、磁带、光盘、相关碑刻、文献、照片、雕塑、绘画、剪纸及相关延伸制品等;涉及传统体育的器械、游艺与竞技的玩具,杂技表演的道具、服饰、用

具等。3. 传统造型艺术：涉及传统美术的绘画、雕塑作品、工艺品、图片、资料、建筑残片、代表性用具等；涉及各个阶段手工技术、手工技艺的各种代表性工具、实物、图片、资料和标本等。4. 传统医药：涉及传统医药的各种典型药材、样本、用具、医书药典、汤头歌诀表等。5. 其他涉及非物质文化遗产的各种文字、手稿、图片、音像资料等。

《舟山市文化广电新闻出版局关于加强非物质文化遗产生产性保护工作的指导意见》对推进非物质文化遗产生产性保护的主要工作进行了详细的阐述。主要包括深入做好挖掘整理；认真做好分类引导；切实做好政策扶持；充分调动社会力量；积极做好推广宣传。

三、生态现状反思

"面对二十一世纪高科技如此发达的现代社会，人们的思想、行为也随之发生了显著变化。作为上层建筑的文化艺术，也必然在变，这是不以人们的意志为转移的。"[①]通信技术的发展使人们有了更多观赏多种文艺形式的渠道。如现代歌舞、歌星演唱会、各类电视节目、各类电影，人们的文化生活、精神生活正变得多姿多彩。浙东吹打已不再是浙东人唯一的文化活动和娱乐活动。

为了更好地继承这一优秀的民族文化，更好地为中国当代社会服务，也必须发展创新，走自己的路。第一，在继承传统的基础上发展创新。要继承传统的演奏技法、表演形式、表现内容、艺术风格等。在发展创新过程中，最重要的是抓住本地区、本锣鼓乐种的特色风格这一要素，利用各种艺术手段去扩展、衍变，使这一特色更加丰富而又富于变化，也就是在众多锣鼓乐种的共性中去展现、发挥其鲜明的个性特征和地域特点。第二，力求表演形式的多样化。民间锣鼓乐多样化的表演形式，也是为适应变化了的现代社会。就表演形式，大致可分为广场表演（室外）和剧场表演（室内）两种，无论是广场表演或是剧场表演，都有不同的主题表现要

① 王娟.试论山西绛州鼓乐[J].中央音乐学院,2011.

求,因此其节目的设计和安排要有与之相对应的、多样化的表演形式。我们在关注大型化的广场表演发展创新的同时,也要关注小型化(相对而言)的剧场表演形式的发展创新。民间锣鼓乐进入剧场、音乐厅表演,是民间锣鼓乐发展阶段得到提升的一个重要标志,因为它更需要舞台艺术化,对作品和表演都提出了更高要求,这就需要我们树立精品意识,只有精品才能为广大听众所喜爱,只有精品才能长久地被保存和流传。山西绛州鼓乐艺术团在这方面为我们做出了榜样,艰苦创业20年,创作了《秦王点兵》《滚核桃》《牛斗虎》《黄河船夫》《老鼠娶亲》等一批不同表演形式的鼓乐精品节目。使二十年前在全国范围影响面并不算广的绛州鼓乐如今不但在国内名声大震,而且享誉海外,为继承发展中华鼓乐文化做出了贡献。由此可见我们在实践中必须处理好"大"与"小"二者的关系,兼顾不同的艺术要求,两条腿走路,创作出好的精品节目。值得注意的是,在发展几十人,乃至成百上千人的大型锣鼓乐表演的同时,不要丢掉传统鼓乐中惟妙惟肖的表现手法和高难度演奏技法的鼓乐精华。第三,不同地区锣鼓乐的相互借鉴:中国幅员辽阔,在漫长的历史发展过程中,逐渐形成各地区不同的锣鼓乐种,不同锣鼓乐种又有各自不同的地方风格特色,也正是这些特色,构成了色彩斑斓、品种繁多的中国锣鼓乐。在各地锣鼓乐形成发展中,不难发现它们之间相互借鉴、吸收、影响的互动关系,比如说:以鼓、锣、镲三大类击乐器为主的乐器配制法;以鼓为中心地位的击乐群;追求音响平衡的一般规律;各类乐器演奏法的共性等。发展民间锣鼓乐,首先要研究、学习、吸收借鉴与本地区不同的优秀传统锣鼓乐种,以此来拓宽自己的视野,激发新的创造思路和创作灵感。第四,群众性鼓乐活动的普及与推广:改革开放30年,国家正处于一个伟大的变革时代,呈现在人们面前的是一个五光十色的多元文化世界,把文化作为一种产业来发展,已经被国家提出并加以实施。在这种大的历史背景之下,继承发展中国文化更凸显它的重要意义。发展传统的鼓乐文化,一定要建立在群众性鼓乐活动的广泛开展和推广之上,这一点非常关键。有了广泛的群众基础,鼓乐的发展才有升华提高,这已经在鼓乐活动开展得

比较好的地区得到验证。为了更好地继承发展锣鼓乐,需要大家共同努力,做好普及与推广工作,同时也希望得到各级相关主管部门和社会各界的关注和支持。只有这样,我们的民间锣鼓乐才会更加红红火火,并创造出具有鲜明的民族特色和民族气魄的优秀鼓乐作品,为社会主义的精神文明建设,为中华传统鼓乐文化的发扬光大做出更大成绩。①

浙东吹打乐的种类很多,每一种的吹打现状都是不同的。吹打集锦:传承关系较为松散,一般说都是一种民间组织,据民间传说大概有200多年历史。新安吹打:乐手流动性较大,传承关系较为松散,一般都是社会群众自发组织成职业或职业性民间组织。今年来在市场经济的冲积下,年轻人习艺兴趣不大,老辈艺人相继去世,传承乏人。金中吹打:自己村吹打班从师学艺传承,班队人员一般由师兄弟组成,必要时互相聘请。凤阳吹打:凤阳吹打为旧时"堕民"的谋生手段,且演奏时乐手可多可少,随主顾操办场面大小而定,故乐手流动性大,传承关系较为松散,现已没有传承后代接班人。山前吹打:现在从艺人最年轻的也有60多岁,多数70岁左右,现代年轻人一般不喜欢中乐。蒲门吹打:受社会发展需求改变影响,此音乐无人学习,面临淘汰。这些都只是浙东吹打乐中的一小部分。

① 参见蒲海.论中国民族打击乐的继承与发展[J].中国音乐,2013(02);董凌凡.温州吹打乐考察[J].音乐大观,2012(08).

第七章 存在问题与发展策略

经实地调查发现,虽然目前在政府及各级部门的共同努力下,浙东民间吹打乐的抢救与保护工作取得了较大的成效。但是,在当今这种快节奏、信息爆炸的时代,其传承发展依然任重道远。

第一节 存在问题

一、多元文化冲击

经济快速发展为浙东吹打乐的生存发展带来了契机的同时也带来了挑战,有吹打乐艺人重操旧业从事表演,也有艺人"为了更好地生活弃艺从商,从业人员流失严重。学艺的艰难、从艺的清贫,导致大多数年轻人不愿学习吹打乐技艺。外来文化等多种文化在本土的存在与发展,挤占了吹打乐等传统文化的大量领地,年轻的吹打乐艺人很少有机会在民间演出"[①]。浙东吹打乐赖以生存的生态环境正在发生改变,它的生命力有被弱化的危险,以致危及传承与发展,保护工作举步维艰。市场的竞争力也是关键。吹打乐毕竟是传统音乐,随着城市化发展,农村一些习俗也发生了改变,对传统音乐的需求也大大减少,农村青年也很少会选择学习传

① 参照刘超英.山西孝义木偶的造型艺术研究[D].太原理工大学,2016.

统音乐,导致专业队员来源不足,在演出时曲目和质量上还缺乏创新,应该与时俱进。乐队的发展是在民间,就必须受到农民群众的喜爱,利用吹打乐丰富他们的文化生活,但由于城乡一体化,社会对农民乐队的认可度并不高,乐队的发展也就受到了限制。

二、保护观念误区

地方名义上保护非物质文化遗产,实质上加剧了非物质文化遗产的毁灭速度。地方在政绩、资助款等政治欲求的诱导下,忽略了非物质文化遗产保护的出发点和最终目的,如周耀林、李姗姗在《我国非物质文化遗产保护的现状与对策》中指出目前普遍存在"重申报、重开发、轻保护、轻管理"现象。地方在经济目的的诱导下,不顾非物质文化遗产的生死存亡,运用商业化、人为化的手段对非物质文化遗产进行超负荷利用和开发。地方为提升非物质文化遗产的现实价值,假借继承、创新等名义,随意篡改民间民俗艺术和文化的内容、风格与形式等。过度的建设和"保护"开发行为也对现存的非物质文化遗产造成无可挽回的损害。[①] 现在,中国新农村建设正在全国农村展开,拆旧村建新村,对蕴涵历史文化内容的有形遗存不认真保护,承载这个村庄历史文化技艺的载体也就荡然无存。过去几十年来,这方面已经造成了很大的损失。保护性破坏的危害也很明显。在服务于旅游开发的目的下,原生态吹打乐,按照当代肤浅时尚的审美趣味加以改造。从表面上看,似乎是被保护项目的繁荣,实际上是对非物质文化遗产的一种本质性伤害。[②]

对非物质文化遗产的价值缺乏正确的开发利用。由于对非物质文化遗产的保护工作未纳入国民经济和社会发展总体规划,与保护相关的一系列问题得不到系统性解决,保护标准和目标管理以及收集、整理、调查、记录、建档、展示、利用等工作相对薄弱,保护、管理资金不足。观念滞后

① 周耀林,李姗姗.我国非物质文化遗产保护的现状与对策[J].忻州师范学院学报,2011(05).
② 参见浅探我国非物质文化遗产的法律保护(http://www.lunwenwan);王文章.非遗保护,问题何在?[N].人民日报海外版,2007-06-05.

表现在：一是轻视或忽视民间文化在主流文化中的地位和作用；二是在认识和实践及法制建设中，"文化遗产"被"文物"所取代，"文物"保护被等同于对整个文化遗产的保护，从而使非物质文化遗产的保护得不到足够重视；三是认为非物质文化遗产的消失是一种客观必然，主张任其自生自灭，无须保护；四是认为目前国家财力有限，无暇顾及，等经济高度发达后，再进行保护。这些认识上的偏差对有效开展非物质文化遗产的保护工作产生了严重的影响。许多地方和企业表面上热衷于"保护"非物质文化遗产，实际上却是以保护为名、行旅游开发之实。至于"保护"行动，则是申报积极、包装积极、表演积极，在真正的传承人保护和精髓研究上却不肯花心思、投资金。

三、保护力度不足

"由于民间文化历史悠久、种类繁多，政府部门长期不够重视，普查工作力度不大，导致对非物质文化遗产整体状况、存在种类、数量和消失的状况认识不清，缺乏深入和广泛的了解。"[1]除此之外，理论研究也相对滞后，对非物质文化遗产保护方法的认识不足，地方存在着割裂非物质文化遗产的现象，将完整的项目分成多方面。我国理论界对非物质文化遗产保护的模式、知识产权、数据库建设与共享、标准化和规范化等问题的探讨不足，制约了我国非物质文化遗产保护事业的全面快速发展。[2]

对民间文化传承人的保护力度不够，造成某些濒危民间文化的消亡或流失。因为民间文化中的大部分项目是靠传承人的存在而存在的。目前国内民间手工艺和民间艺术的市场急剧萎缩，资金短缺，使得民间艺人缺少生存的舞台，纷纷转行从事其他行业，更没有年轻人愿意从事这些民间手艺。[3] 我们不仅要保护技艺，还要保护我们的民间艺术家，只有传承

[1] 谢岩福.我国非物质文化遗产的法律保护[J].经济与社会发展,2008(10).
[2] 周耀林,李姗姗.我国非物质文化遗产保护的现状与对策[J].忻州师范学院学报,2011(05).
[3] 李春霞.我国非物质文化遗产保护现状思考[J].盐城师范学院学报(社会科学版),2009(06).

人代代相传,民间文化才会生生不息。我们要意识到"只有活水才能养活鱼",对传承者、风俗活动、传承对象要处于一个相对稳定的文化小系统内,使他们在一个适宜的环境里传承创新。传统艺人老龄化也就意味着观众也老龄化,当艺人和观众逐渐逝去,传统的吹打乐在当今社会也生存不下去。新曲目的匮乏也是制约着当前浙东吹打乐发展的一个因素。主要原因是缺乏创作人员。民间艺人在创作上缺少专业作曲知识、专业创作技术,所以演出的还是传统剧目,并不能吸引年轻人的兴趣。

四、保护机制不完善

社会共同参与是非物质文化遗产保护事业的"历史使命所决定的,但是不同参与机构在非物质文化遗产保护工作中的作用、权利、责任是不同的,并且在某些方面存在着交叉和冲突,如在非物质文化遗产的所有权、使用权、处置权和收益权问题上,传承人是主要载体,但是由于政府的管理不善和经济开发,造成传承人在非物质文化遗产保护中失去话语权"[1]。因此,我国的非物质文化遗产保护工作机制需要进一步完善,明确各参与主体之间的权利与责任,实现社会各界的协同参与效应。

非物质文化遗产缺乏针对某个个案的法律保护依据,法律法规建设的进程不能与非物质文化遗产保护的紧迫性相适应。现有的文物保护法只是将有形文化遗产列入保护范围,对非物质文化遗产,既没有科学的界定和权威的说明,也未能列入该法的保护之下。虽然少数地方出台了地方性法规,但仍不能适应非物质文化遗产的保护需要。由于保护工作未能纳入国民经济和社会发展整体规划,与保护相关的一系列问题不能得到系统性解决。保护标准和目标管理以及收集、整理、调查、记录、建档、展示、利用、人员培训等工作相对薄弱,保护管理资金和人员不足的困难普遍存在。[2]

[1] 周耀林,李姗姗.我国非物质文化遗产保护的现状与对策[J].忻州师范学院学报,2011(05).
[2] 李春霞.我国非物质文化遗产保护现状思考[J].盐城师范学院学报(社会科学版),2009(06).

五、评价制度不明确

评估是贯穿非物质文化遗产保护工作的重要环节,具体内容包括非物质文化遗产的价值评估、普查评估、申报评估、保护评估、传承人评估和开发利用评估等。但目前,我国除制定了在申报和传承人评定方面的相关标准外,其他方面尚未出台相关评估标准和办法。对普查工作的过程与结果、广度与深度、数量与质量、经验与不足等进行考评的国家级标准尚未出台,仅有指导性文件《中国非物质文化遗产普查手册》。这种状况导致各地独自制定地方性普查验收与评估标准的局面,如山东省提出"四个一"标准,江苏省提出"家底清、现状明、记录全、质量高"标准等。非物质文化遗产影像保存的格式、载体类型、迁移载体等缺乏相应的规定。目前我国尚未出台关于非物质文化遗产开发的相关标准和规范,这导致开发过程中产生一系列难题。以开发工作的主体为例,由于主体复杂,如果缺乏硬性标准加以约束和规范,容易使开发工作受政治目的或者商业目的的驱使而偏离保护的初衷。此外,我国在非物质文化遗产的抢救与恢复、数字化建设、知识产权以及档案收集与整理等方面也缺乏规范性的标准,制约着我国非物质文化遗产保护工作评估体系的建立。[①]

六、资金投入力度不够

在现代文明的冲击下,我国非物质文化遗产的生存空间正急剧恶化,如依存于独特时空、以口传心授方式传递的各种文化艺术、技艺、民间习俗等文化遗产有的正在消失;作为传统文化载体的一些独特语言、文字濒临消亡;部分独门技艺后继无人,面临失传的危险等。为此,及时有效地抢救我国的非物质文化遗产显得必要和迫切,其中利用经济手段抢救已取得一定的成效。自 2006 年开始,中央财政安排国家非物质文化遗产保护补助经费。截至 2009 年 7 月,中央和省级财政用于非物质文化遗产

[①] 参见究王文章.增强非遗保护自觉尊重文化传承规律(http://culture.china).

保护经费已累计达到 17.89 亿元。近来,国家和地方对非物质文化遗产保护的投入更大。但是,可观的投入资金仍无法解决我国数量庞大的非物质文化遗产面临的难题。民间文化的传承人每分钟都在逝去,民间文化每一分都在消亡。如果仍然以现有的财力投入额度抢救和保护非物质文化遗产,具有重要价值的濒危非物质文化遗产将在抢救前消亡。

"圣缘堂"乐班

七、欠缺专门传承人才

非遗保护人才青黄不接,研究民族文化的人才面临断层境地。汪裕章、黄丹庭等老一代学人之后,邵晓华、周鹏等学者也早都迈入中年,而年轻的冒尖人才却乏善可陈。老艺人年事已高,精力严重不支,给"传承"带来困难,而在传承的过程中,主要用的方法是口传心授的传授方法,这种方法具有一定的局限性。因为每个人的风格不一样,所以在传授的时候,也不一定能把最初的艺术精髓传承下去。徐金龙博士在华中师大专门从事民俗文化研究,他对大学生非物质文化遗产教育的现状做过专门调查,在他看来,高校作为文化传承、发展和创新的重要平台,尚未对大学生非遗教育给以应有的重视。教育领域对非物质文化遗产缺乏重视和价

值认知,教育与非物质文化遗产保护、传承脱节。① 我国大学中与非物质文化遗产相关的学科极度缺乏,未能培养提供保护非物质文化遗产所需的足够的社会人才。年轻一代的公民越来越远离本民族的传统文化,生活在充斥着网络、选秀、圣诞节等西方节日的环境中,丧失了对民族文化的关注与热爱,中华民族五千年绵延不断的民族民间文化将面临断裂的危险。

第二节 发展策略

浙东民间吹打乐是浙东先辈存留下来的文化瑰宝,是浙东民间文化发展的活态存在。不仅渗透着浙东人民的审美习性,而且还孕育着中华优秀传统文化的基质。它几经风雨、存留现世,却深受现代文明等多重因素的冲击,处于艰难的发展境地。虽然,浙东民间吹打乐的传承与保护得到了国家政府、社会各界的普遍重视,也卓有成效,但依然存在诸多亟待解决的问题。为此,我们提出几点建议。

一、强化立法、健全保护机制

鉴于非物质文化遗产的特殊性,单靠"确认、立档、研究、保存、保护、宣传、弘扬、传承和振兴"等保护措施已远远不够。必须加强立法,建立完善的法律体系,才能对非物质文化遗产进行全面的保护。我国对非物质文化遗产保护的法律尚不健全,修改后的《著作权法》,虽然将杂技艺术作品列为保护的客体,但仍没有将"民间文学艺术作品"列入保护范

① 参见李春霞.我国非物质文化遗产保护现状思考[J].盐城师范学院学报(社会科学版),2009(06).

围,《文物保护法》也没有将非物质文化遗产作为保护的客体。由于立法的滞后,致使许多具有一定历史价值的文化遗产不能得到明确的法律保护,制度性因素对文化遗产保护的影响很大。立法保护是国际社会保护文化遗产的通常做法,也是最有效的保护手段之一。[①] 加强立法有利于非物质文化遗产保护工作的各项事务有法可依,有利于进一步推进非物质文化遗产的保护工作。政府在保护非物质文化遗产过程中除了制定相关规定外,还需要将非物质文化遗产保护经费纳入本级财政预算,加大投入,加强对重点和濒临非物质文化遗产项目的保护,并且研究、制定和完善有关社会捐赠和赞助的政策措施,调动社会团体、企业和个人参与文化遗产保护的积极性[②],建立文化遗产保护定期通报制度、专家咨询制度、公众和舆论监督机制,推进保护工作的科学化、民主化[③]。要建立专职从事保护工作的组织机构,建设一支专职保护的人才队伍。加强领导,落实责任,建立协调有效的工作机制,广泛吸纳社会各方面力量共同开展非物质文化遗产保护工作,充分发挥专家、学者的作用,建立非物质文化保护的专家咨询机制和检查监督制度[④]。政府要将保护经费纳入财政预算,通过政策引导等措施,鼓励个人、企业和社会团体对非物质文化遗产保护工作进行资助,最终建立政府主导、专家指导、企业投资,民众参与的有效机制。

非物质文化遗产本身具有复杂性,涉及的利益部门多,而政府存在多头管理的现象。因此,明确政府角色,实现政府职能的有效性,需要依靠相应的组织结构。组织结构是发挥政府职能的有效平台,一方面建立新机构或重新改革原有的政府机构,理顺各部门间的职能,充分发挥政府在非物质文化遗产保护中的决策、指挥、管理、协调、监督、控制等职能;另一方面广泛吸收专业人才加入,建立专业的咨询机构,吸收学术科研机构、大专院校、社会团体等各方力量共同参与。针对政府在非物质文化遗

① 浅探我国非物质文化遗产的法律保护(http://www.lunwenwan).
② 周洁.浅谈关于大同碓臼沟秧歌的传承与保护[J].黄河之声,2011(01).
③ 王莉英.广东非遗保护有新规——民进省委提案聚焦岭南特色文化结硕果[J].民主,2012(01).
④ 郑奕丹.非物质文化遗产保护探究[J].大众文艺(理论),2009(05).

产保护中权限的模糊性,需要建立相应的问责机制和监督机制,尤其是当前政府对非物质文化遗产的保护形势主要以等级申报为主。若申报成功,政府会拨款保护非物质文化遗产,但资金的使用还缺乏必要的反馈机制和监督机制,往往促成地方政府"重申报、轻保护",申报与保护脱节,使政府的保护名存实亡。因此,必须加强政府的反馈和问责机制,对其进行规范。与此同时,还需要社会团体、群众、专业人士等加大对政府行为的监督,将政府保护行为透明化、公开化,以更好地落实政府的保护职能。① 政府要明确角色,树立合作治理的执政理念。要广泛吸收社会团体、群众、学术研究机构、企事业单位等各种力量共同参与非物质文化遗产的保护,以便更好地完善、实现自己的主体地位。此外,政府作为推动者,要重视宣传,以多种形式开展相关的非物质文化遗产的保护宣传,提高群众的文化觉悟。这些职能的实施,需要政府树立合作治理的理念。

二、提高认识、着力保护传承人

保护和传承民族的非物质文化遗产,是传承中华文明、保持人类文化多样性的重要措施。1. 针对资金缺口的问题,建立政府、民间公益性投入互补的保护机制,建立多渠道的资金筹措方式。2. 在相关法律中明确规定保护对象的资助力度,为文化遗产保护资金提供法律保障。3. 通过制定税收优惠政策发挥民间的力量来保护文化遗产。我国的非物质文化遗产既是中华民族智慧的结晶,也是全人类共同的珍贵财富。保护中国非物质文化遗产、民族传统,既是当代中国国家发展战略的重要内容,也是实现中华民族伟大复兴的必要手段。② 相信随着非物质文化遗产保护意识的不断提高和保护政策的不断完善,我国非物质文化遗产将会得到更好的传承与保护。

同时,优秀的传承人是浙东吹打乐留存发展的关键,我们需要从各个角度入手,对传承人进行全面保护。首先要普查、确立不同种类的传承

① 易文君.我国非物质文化遗产保护中的政府角色定位[J].现代经济信息,2010(09).
② 周耀林,李姗姗.我国非物质文化遗产保护的现状与对策[J].忻州师范学院学报,2011(05).

人,明确其身份,肯定其价值,并通过一定的途径给予支持和补助。对那些为吹打技艺做出贡献的传承人进行鼓励表彰,并及时建立传承人名录,对其所掌握的传统技艺通过文字、诗篇、图像、乐谱等形式予以整理、建档保存,以备不时之需。在时机成熟时,建立一定的培训体系,提高老艺人的综合素质,吸引新生力量加入到技艺传承的队伍中来。建立传承人保护机制。1. 努力解决非物质文化遗产传承人普遍生活困难的现状,重点加强传承人子女和亲戚的培训工作。2. 同教育部门合作,把非物质文化遗产纳入教学内容,把学校教育和非物质文化遗产传承结合起来。让非物质文化遗产进入课堂,可以强化学生对非物质文化遗产的认识和认同,从小树立起保护非物质文化遗产的意识。3. 促进学校培养非物质文化遗产传承人。

三、加大投入、营造传承环境

建议国家和地方政府在加大投入力度、保障和改善浙东吹打乐从业人员的工作和生活条件的同时,还要有效实行奖惩制度,推行绩效管理。奖励在保护和传承工作中成绩突出的乐班。在乐班内部,在基本工资的基础上,实行多演出、多奖励,多贡献、多收入,拉开收入差距,调动人的积极性,激励人才留住人才;充分利用农村庙台,或者搭建简易戏台进行演出,这样既能丰富演出时间,提高演艺水平,又能活跃农村文化生活,增加剧团经济收入;有意识地努力培育优秀作品,在创作阶段,在演出实践中,在完善提高过程中,都要考虑老百姓的需求,适应演出市场的需求,把作品逐步培育成优秀剧目。

总之,浙东吹打乐精品乐曲大多是人力、物力、财力共同作用下的产物,这些精品曾经参加过全省乃至全国、国际会演,并且夺得有关大奖,但是它们的价值不应该止步在得奖这个阶段。建议剧团继续发挥浙东民间吹打乐精品价值,在演出市场和文化惠民服务上多做贡献。[①]

① 刘超英.山西孝义木偶的造型艺术研究[D].太原理工大学,2016.

四、资源整合、做好创新传承

尊重非物质文化遗产传承规律,以科学的方式保护非物质文化遗产,充分发挥非物质文化遗产在当代社会发展中的重要功能和作用。要继续以建立健全四级名录体系、保护传承人、建立文化生态保护区,重视生产性保护,以及运用现代科技手段保护等方式,科学、全面、系统地抢救和保护现存的非物质文化遗产。科学的方式要以正确的原则为指导,一是要坚持把抢救和保护放在第一的原则;二是要坚持积极保护的原则;三是要坚持整体性保护的原则。从保护方式和形成立体的保护生态两个方面去活态地保护非物质文化遗产。①

在将非物质文化遗产转变为经济资源的过程中,要注意开发利用的程度,不能使非物质文化遗产本身的价值受到损害。在保护的过程中,要注意树立可持续发展意识。抛弃传统的发展观和演出过程中的糟粕,树立起新的可持续发展观和生态文明观,既要防止盲目的、无序的、过度的甚至是破坏性的开发,又要防止片面追求经济效益、急功近利的做法。此外,要树立创新意识。非物质文化的发展必须遵循其规律,在继承传统的同时与时俱进,才能真正赢得观众,才会有生命力。只有让民众广泛参与到非遗的保护工作中来,才能使非遗得到传承。

逐步推进校园传承,把浙东吹打乐编成乡土教材,深入学校,向学生宣传展示吹打乐的技艺,培养浙东吹打乐的接班人。浙东各地区的非物质文化遗产保护中心与政府密切合作,组织人员多方面搜集和整理浙东吹打乐的历史起源、传说故事、表演形式、传承脉络等有关文字和音像资料,并分类归档。使下一代了解家乡这一民俗文化瑰宝,将浙东吹打乐编入小学的乡土教材并排入课程,邀请传承人与学生进行交流,对学生讲什么是非物质文化遗产、怎样进行保护,并以自己学习的过程和体会告诉学生只有坚持到底才能走向成功。

① 国新办举行非物质文化遗产保护传承情况发布会.中国民族文学网(http://iel.cass.cn/n)。

守望的坚持：绿叶对根的情意

民间吹打乐在春秋战国时期已经出现在浙东地区，发展至明代中叶曾盛极一时。随着时代的发展和改革的深化、通信技术的快速发展，多元文化语境的形成，旧时以耕地为中心的农村生活已经消失，绝大多数年轻人离开了农村，到全国各地经商、外出务工、打工，下山脱贫进程加速、居住环境的改变、生活水平的提高以及信息的网络化，从前的生活状态和习俗已经有了很大的变化，失去了其生长的土壤，很少有人还在继续关注它的生存，这种民间艺术就自然而然地在很多地方枯萎了，浙东吹打乐也逐渐淡出人们的生活，根基已经动摇。整个吹打乐市场处于滑坡状态，浙东吹打乐也不可避免地面临这样困难的局面。演出队伍老化，演员平均年龄较大，年轻演员较少，老一辈的人基本都已去世，或者都已垂垂暮年，在精力和体力上都难以胜任演奏了，青年一代没有人愿意去学习演奏吹打乐，处于后继乏人的状态。传统剧目完全掌握在老艺人的手中，中青年艺人掌握的只是冰山一角。随着老艺人记忆和体力的消退、离世，剧目流失的危险性很大，古老艺术一旦消失就无法重现，那将是极为巨大的遗憾和损失。

在浙东吹打乐发展中，经费困难依旧是主要问题。虽然当地政府与文化主管部门多年来采取资助和措施，但不可能全部由国家养活。排练场地及其他设施更新所需经费还存在一定的困难。青壮年大量外流，或出国经商，或迁居城市，或外出务工，留守的基本上是妇女老幼。农村人口结构发生巨大变化、年龄普遍老化，经商人员比例增高，导致浙东吹打

乐植根生存的土壤由肥沃变成贫瘠。随着现代化浪潮的冲击,城市化步伐的加快,群众生活方式的嬗变,老百姓已经很少把吹打乐作为生活必需品。人们对传统文化的轻视和远离,尤其是本土传统文化对年轻一代的吸引力比不上外来流行文化,以致想在农村建立一支相对稳定的吹打乐队都显得捉襟见肘,心有余而力不足。

由于民间文化历史悠久、种类繁多,政府部门长期不够重视,普查工作力度不大,导致对非物质文化遗产整体状况、存在种类、数量和消失的状况认识不清,缺乏深入和广泛的了解。

人是非物质文化遗产的创造者、拥有者和传承者,非物质文化遗产依赖特定的人群和特定的环境而存在,保护非物质文化遗产不仅要保护其文化形态,更要注重以人为载体的知识和技能的传承。抓好人的传承和培养,也就抓住了非物质文化遗产保护的源头。浙东吹打乐的传承也必须"以人为本"进行活态传承,一支思想好、业务精、作风正、能力强的队伍是发展浙东吹打乐艺术的必备条件。乐班要明确人是保护的生命主体,贯彻人才兴戏战略,实现资源的优化整合,把浙东吹打乐的活态传承看作是最重要和最根本的传承途径。可向各地方招考初中以上学历的人学习吹打乐,以集体培训和个人拜师相结合的方式进行传承,这样可以解决后继无人、逐渐走向衰落的问题。浙东吹打乐种类很多,每一种都有它的传承人,各地的传承人也正在积极履行传承人义务,开展传承工作。

加强舆论宣传,扩大社会影响。可以通过中央电视台、上海卫视以及各地的报纸等媒体,对浙东吹打乐进行宣传报道。随着媒体的加入,宣传力度不断加大,知道浙东吹打乐的人越来越多,那么演出的机会就会越来越多。与旅游相结合,开发经济价值。积极发展旅游服务业,发挥旅游资源优势。与旅游文化相结合,产生更好的经济效益。旅游者是不断流动和更新的消费群,如果能够充分开发旅游市场,浙东吹打乐有可能不断扩大自己的知名度,形成知名品牌,获得更好的发展。与企业联姻、拓展市场份额。文化广电新闻出版局可以将浙东吹打乐推荐给一些大型的、从事相关产业的企业,将著名的吹打乐曲目在多个城市进行巡回演出,将浙

东吹打乐推向全国,并且可以带来可观的经济收益和良好的社会效应。

　　加强文化教育,培养传承人才。聘请部分专业从事吹打乐研究的专家、教授、作曲家,成立教育研发中心,全面研究吹打乐的传承和延续,利用社会资源,建立传承基地。公布建立县级非物质文化遗产传承基地,每年给予每支队伍一定金额的经费补助,确保各个传承基地有固定的排练场地和相对稳定的演员队伍,随时可以参加县内外文化展演活动。

　　同时,经常组织开展相关的培训,培养年轻骨干和新生力量;积极申报各级非物质文化遗产传承(教学)基地,力争得到更大力度的传承保障。浙东吹打乐所有的服饰、乐器、道具、乐谱等,要在博物馆内收藏展出。加强艺术提升,文化部门与浙江省文化馆、浙江艺术职业学院、浙江师范大学、浙江大学等学校加强合作,在保留精华的基础上,对浙东吹打乐的各种类别进行专题研究,推出适合各种场合的演出版本,提高艺术质量,组织艺术展演,提供舞台。

　　除此之外,与其他地方的吹打乐进行交流组织,在交流的过程中取长补短、汲取其他地方的吹打乐精华,将浙东吹打乐更好地融入现代社会,吸引更多的爱好者。对于文化资源的拯救,可建立发展基地、文化资源调查委员会及文化普查工作小组等机构,抽调一批专业文化骨干对浙东吹打乐的伴奏乐器、艺术风格、民间风俗、历史渊源、文化变迁、传承脉络、表演形式等基本情况进行全面深入的普查工作。编纂分类目录,实行分级保护制度,建立民族文化数据库,搜集整理浙东吹打乐遗产等文字资料,编撰相关书籍、搜寻抢救文物、谱例、运用摄像、录音等现代技术手段,对浙东吹打乐特色文化实行永久性保存,建立完备的浙东吹打乐数据库。进行文字整理则是要分析、总结本地区在人文、地理、政治、经济、文化、艺术等诸多方面的特性,借以深入探究本地区民间锣鼓乐的历史、传承、代表性的乐人与乐班,以及锣鼓乐种的乐器名称、形制、演奏技法、乐器组合与表演形式、艺术特点等相关方面的文字记载。乐谱的收集、整理,对于实际演奏的传承十分重要而且是最有效的保证。根据不同地区、不同情况有计划地进行此项工作,尤其是对通过口传方式世代相传的地区,乐谱

的记录、整理工作尤为重要。使有乐谱传承的地区,按"民族器乐集成"要求进行重新整理,以利日后的研究、推广、传播。音像录制:有条件的地方,应对本地区现有的乐人、班社的演奏及活动进行有计划、有步骤的录音、录像。对一些年长的老艺人,更需要怀着一颗崇敬的心去珍视他们的一技之长,使老艺人们的艺术风采得以永久保留。培养与造就锣鼓乐人才和组织锣鼓乐社团,并积极开展和参与各种社会演出表演活动,使优秀的民间鼓乐艺术世代相传,特别是要把重点放在青少年培养上,这需要有具体的措施并加以落实。加大财政投入,积极募集社会资金,建立吹打乐发展专项基金。围绕重点项目、重要代表艺人和重要作品,研究浙东吹打乐生存现状,制订传承计划,建立传承机制,实行传承人认定和传承补贴制度,使一批濒临失传的乐器演奏、演奏曲目等要素得以传承。

正如歌中所唱"只要人人都献出一点爱,世界将会变成美好的人间"。只要有更多人了解它、扶持它、传承它,浙东民间吹打乐定将在不远的未来绽放出更加绚丽的光彩。

参考文献

[1] 马骧主编.中国民族器乐集成·浙江卷(上下)[Z].北京:中国ISBN中心,1994.

[2] 洛地主编.中国戏曲音乐集成·浙江卷(上下)[Z].北京:中国ISBN中心,2001.

[3] 马骧主编.中国民族民间歌曲集成·浙江卷[Z].北京:人民音乐出版社,1993.

[4] 梁中主编.中国民族民间舞蹈集成·浙江卷[Z].北京:中国舞蹈出版社,1991.

[5] 中国音乐研究所编.中国音乐词典[Z].北京:人民音乐出版社,1984.

[6] 上海艺术研究所编.中国戏曲曲艺词典[Z].上海:上海辞书出版社,1981.

[7] 中国大百科全书·音乐舞蹈卷[Z].北京:中国大百科全书出版社,1985.

[8] 袁静芳.乐种学[M].北京:华乐出版社,1999.

[9] 中国大百科全书·戏曲曲艺卷[Z].北京:中国大百科全书出版社,1983.

[10] 王文章.非物质文化遗产概论[M].北京:文化艺术出版社,2006.

[11] 许璐,蔡际洲.1980年以来的汉族民间吹打乐研究[J].音乐探

索,2009(01).

[12] 廖松清.宗族认同下的吹打乐[D].上海音乐学院,2010.

[13] 廖松清.富阳地区丧葬仪式中的吹打乐研究[J].黄钟(武汉音乐学院学报),2012(03).

[14] 方良,周虹,钟善金.赣南客家民间吹打乐考察[J].中国音乐,2004(03).

[15] 杨和平.嵊州吹打乐生态现状调查与保护对策[J].中国音乐,2009(03).

[16] 廖松清.奉化丧葬仪式中的吹打乐研究[J].歌海,2013(03).

[17] 廖松清.戏曲·信仰·认同——奉化礼俗仪式中的吹打乐研究[J].宁波大学学报(人文科学版),2013(03).

[18] 杨和平.嵊州吹打乐生态现状调查报告与保护对策[J].非物质文化遗产研究集刊,2008(00).

[19] 廖松清.吹打乐中的宗族社会等级性——以浙江省富阳地区的礼俗仪式为例[J].歌海,2010(06).

[20] 王关明.上虞民间吹打乐传承的思考和探索[J].群文天地,2011(09).

[21] 民间吹打的乐种类型与人文背景[J].中国音乐学,1996(01).

[22] 董凌凡.温州吹打乐察考[J].音乐大观,2012(08).

[23] 项阳.乐户与鼓吹乐[J].文艺研究,2001(05).

[24] 廖松清."奉化吹打"辨析[J].内蒙古师范大学学报(哲学社会科学版),2010(06).

[25] 张全义.我国民族吹打乐集锦[J].中国音乐,1989(02).

[26] 刘娴丽.对重庆綦江永城汉族民间吹打乐的调研与思考——记刘道荣乐班的传承与革新[J].中国音乐,2010(03).

[27] 高万飞.陕北唢呐吹打乐的乐队结构和调式特点[J].中国音乐,1990(03).

[28] 廖松清."奉化吹打"辨析[J].大音,2010(01).

［29］刘燕,杨海宾.浙东地区民间吹打乐探微［J］.大众文艺,2013(21).

［30］周思阳.浙江磐安吹打的研究［D］.江西师范大学,2012.

［31］杨曦帆.文化的生命力——白族民间音乐传承个案研究［J］.音乐艺术(上海音乐学院学报),2012(04).

［32］王小锋.20世纪末的中国鼓吹乐研究［J］.星海音乐学院学报,2007(01).

［33］李强.嵊州吹打乐器的比较研究［J］.山东省农业管理干部学院学报,2011(02).

［34］袁静芳.20世纪中国乐种学学科发展回望与跨世纪前瞻［J］.中国音乐学,2000(01).

［35］段文.山东德州宁津县丧仪音乐调查报告及其反思［J］.中国音乐,2006(03).

［36］王亮,赵海英,郭威.上党八音会现状调查［J］.文艺研究,2009(09).

［37］袁静芳.民间锣鼓乐结构探微——对《十番锣鼓》中锣鼓乐的分析研究［J］.中央音乐学院学报,1983(02).

［38］陶海燕.嵊州吹打调查报告［J］.歌海,2008(04).

［39］袁静芳.传统器乐与乐种论著综录［M］.北京:人民音乐出版社,2006.

［40］肖学俊.传统器乐与乐种论文综录1901—1969［M］.北京:人民音乐出版社,2006.

［41］吴晓萍.传统器乐与乐种论文综录1970—1989［M］.北京:人民音乐出版社,2009.

［42］袁静芳编.民族器乐欣赏手册乐种、乐器、人物、乐谱［M］.北京:中国文联出版公司,1986.

［43］杜亚雄.民族音乐学概论［M］.上海:上海音乐学院出版社,2011.

[44] 伍国栋.民族音乐学概论(增订版)[M].北京:人民音乐出版社,2012.

[45] 陈四海.中国民族音乐学研究[M].北京:国际文化出版公司,1996.

[46] 萧梅.中国大陆1900—1966民族音乐学实地考察编年与个案[M].上海:上海音乐学院出版社,2007.

[47] 伍国栋.民族音乐学视野中的传统音乐[M].上海:上海音乐出版社,2002.

[48] 杨向东等.中国民间吹打乐[M].长沙:湖南文艺出版社,2000.

[49] 乔建中.薛艺兵主编.民间鼓吹乐研究首届中国民间鼓吹乐学术研讨会论文集[C].济南:山东友谊出版社,1999.

后 记

浙东民间吹打乐于春秋战国时期已经出现,发展至明代中叶达到盛期。随着时代的发展和改革的深化、通信技术的快速发展、多元文化语境的形成,旧时以耕地为中心的农村生活已经消失,绝大多数年轻人离开了农村,到全国各地经商、外出务工、打工,下山脱贫进程的加速、居住环境的改变、生活水平的提高以及信息的网络化,从前的生活状态和习俗已经有了很大的变化,失去了其生长的土壤,很少有人还在继续关注它的生存,这种民间艺术就自然而然地在很多地方枯萎了,根基已经动摇了。整个吹打乐市场处于滑坡状态,而浙东吹打乐也不可避免地面临这样困难的局面。演出队伍老化,演员平均年龄较大,年轻演员较少,老一辈的人基本都已去世,或者已到垂垂暮年,在精力和体力上都难以胜任演奏了,而青年一代没有人愿意去学习演奏吹打乐,处于后继乏人的状态。传统剧目完全掌握在老艺人的手中,中青年艺人掌握的只是冰山一角。随着老艺人记忆和体力的消退、离世,剧目流失的危险性很大,古老艺术一旦消失就无法重现,那将是多么巨大的遗憾和损失。

本书是 2014 年浙江省社科联立项课题《基于田野调查视阈的浙东民间吹打乐研究》(2014B087)结题成果,笔者以浙东民间吹打乐为对象,在广泛深入田野调查基础上,运用文献法、调查法、访问法、观察法、声像结合法、逻辑法等方法,对浙东民间吹打乐的历史渊源、发展脉络、演出形式、旋律特点、乐器使用、班社艺人、抢救现状以及发展保护等方面进行研究。

三年来，追踪文献、伸向田野，让我深感书稿写作的艰辛。然苦中有乐，在浙江师范大学特聘教授杨和平的指导和帮助下，在民间艺人的支持和付出中，书稿总算得以完成。在此，向为我提供无私指导和珍贵资料的各位专家、艺人和出版社的编辑老师，致以诚挚的感谢！

丁丽君

2016.10